■ 高等院校艺术设计与广告专业规划教材

U0368169

标志与企业形象设计

符睿 主编

清华大学出版社

北京

内容简介

本书通过简明的文字阐述、大量的图片案例及相应的赏析注解，对标志的构成、分类、特点、设计原则、表现手法、色彩搭配、设计流程等多方面内容进行了系统阐述，旨在开阔读者的视野，启发读者的创作灵感，对其设计起到引导作用，为实际创作提供更多的方法与途径。

本书结构清晰完整，案例丰富贴切，语言简洁易懂，既可作为高校艺术设计与广告专业的教材，又可作为艺术设计工作者和爱好者进行自我提升时的阅读材料。

图书在版编目 (CIP) 数据

标志与企业形象设计 / 符睿 主编 . -- 北京：清华大学出版社，2025.1
高等院校艺术设计与广告专业规划教材
ISBN 978-7-302-49204-7

Ⅰ.①标… Ⅱ.①符… Ⅲ.①标志 – 设计 – 高等学校 – 教材
②企业形象 – 设计 – 高等学校 – 教材 Ⅳ.① J524.4 ② F270

中国版本图书馆 CIP 数据核字 (2017) 第 327997 号

责任编辑：陈立静
装帧设计：杨玉兰
责任校对：张文青
责任印制：刘海龙

出版发行：清华大学出版社
　　　　网　　址：https://www.tup.com.cn, https://www.wqxuetang.com
　　　　地　　址：北京清华大学学研大厦 A 座　　邮　编：100084
　　　　社总机：010-83470000　　　　　　　邮　购：010-62786544
　　　　投稿与读者服务：010-62776969, c-service@tup.tsinghua.edu.cn
　　　　质量反馈：010-62772015, zhiliang@tup.tsinghua.edu.cn
　　　　印 装 者：三河市铭诚印务有限公司
经　　销：全国新华书店
开　　本：190mm×260mm　　　印　张：8　　字　数：134 千字
版　　次：2025 年 1 月第 1 版　　印　次：2025 年 1 月第 1 次印刷
定　　价：49.00 元

产品编号：069545-01

PREFACE
前　言

　　本书是编者针对当前标志设计的现状，结合企业树立与推广自身形象的需要，以及编者多年来的教学实践编写而成的。

　　本书力求通过简明的文字阐述和精彩的设计案例，对标志的构成、分类、特点、设计原则、表现手法、色彩搭配、设计流程等多方面内容进行系统阐释。在案例选取上，我们用心甄选了贴近读者生活的精彩设计，并配以案例赏析，以帮助读者高效解读其精彩之处，从而学习其中的设计思路与创作手法，为实际创作提供更多的方法与途径。

　　考虑到当前高校艺术专业与广告专业的教学实际情况，我们精心制作了课件与思政内容，大家可在每一章的章首页扫描二维码，进行观看和下载，也可在清华大学出版社的官网上进行下载。

　　本书在编写过程中，参考了众多资料，在此向所有相关作者致以诚挚感谢和崇高敬意。

　　本书由符睿担任主编，王淑惠担任副主编。因作者水平有限，书中难免存在谬误和不足之处，敬请广大读者不吝指正。

编　者

CONTENTS
目　录

1

第一章
标志设计概论

教学目标

1.使学生了解标志的定义、分类、功能和设计原则。

2.使学生可以品鉴出优秀标志设计的成功之处,并将其设计思维和设计手法运用到自己的设计实践中。

3.通过系统讲解标志的起源与发展,使学生对标志的发展史建立起初步认知。

教学关键词

商标 徽标 公共标识 识别功能 宣传功能 美化功能 法律功能 国际交流功能
定位原则 简洁原则 美感原则 个性原则 通用原则 创新原则

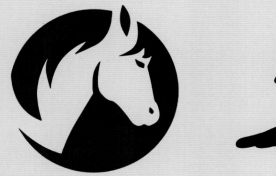

一个好的标志就像一个有趣的人，它能讲出一个故事来。

——埃米·萨洛宁

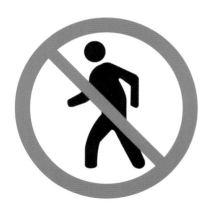

图1-1 "禁止通行"标志

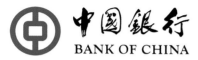

图1-2 中国银行标志

图1-3 小米标志

图1-4 清华大学标志

第一节 标志的定义

标志在我们的生活中无处不在，涉及领域非常广泛。可以通过标志传达信息（见图1-1），商品要有标志，国家、机构、企业、学校、团体、社会活动也需要标志（见图1-2至图1-6），甚至越来越多的个人也开始拥有自己的标志。

标志是将事物的信息和理念等抽象化内容转换为具象化的图形及文字，是一种简洁、精准且具有一定象征意义的视觉符号，具有传递事物信息、体现事物本质与特点的功能，

图1-5 世界自然基金会标志

图1-6 "地球1小时"标志

具有独特的视觉魅力与象征意义。因此，标志具有传播性、美学性、象征性这三大基本属性。

标志和文字一样，是由原始的符契、图腾发展而来的。随着社会的发展与人类思想的深化，标志图形逐渐丰富多样起来，这种用特殊的文字或图像组成的大众传播符号被应用于社会生活的各个领域。

标志可以说是符号、标记、商标的统称，它包含文字（包括名称、说明或广告语）和图形两部分（见图1-7至图1-10）。

图1-7 "当心触电"标志

图1-9 快手标志

图1-8 浦发银行标志

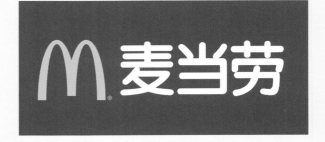

图1-10 麦当劳标志

图 1-11　同仁堂标志

图 1-12　华为标志

图 1-13　"纪年甲骨文发现 120 周年"
标志

第二节　标志的分类

根据其发挥的作用，标志可以分为以下几类。

一、商标

商标是用来区别一家企业或一个品牌与其他企业、品牌的标记。我国商标法规定，经商标局核准注册的商标（商品商标、服务商标、集体商标、证明商标），商标注册人享有商标专用权，受法律保护。国际市场上的著名商标，往往在许多国家注册。

随着商品经济的发展，商标已经成为企业产品、企业形象、企业信誉的象征，它是企业产权的有机组成部分，也是企业视觉形象的核心。驰名商标更是积淀了企业和品牌的文化底蕴与理念（见图 1-11 至图 1-12）。

二、徽标

徽标主要是文化、组织、团体、活动、集会、节日、具有纪念意义的事件（见图 1-13）等使用的标志，如国徽、校徽（见图 1-14）、组织徽章（见图 1-15）、活动徽章（见图 1-16）、会议徽章（见图 1-17）等。

三、公共标识

公共标识是指使用于建筑、交通、园林等公共场所的指示性符号，它具有跨语言文字、跨地区、跨国界的通识性，可以被大众

图 1-14　北京大学标志

识别与理解。路牌、交通指示牌、公共厕所标识、安全出口标识、超市中提示"当心滑倒"的标识等，都是最常见的公共标识（见图 1-18 至图 1-19）。

图 1-17　世界互联网大会标志

图 1-15　世界卫生组织标志

图 1-18　交通指示牌

图 1-16　北京航空航天大学 70 周年
校庆标志

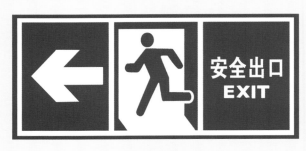

图 1-19　安全出口标志

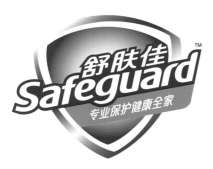

图1-20 舒肤佳标志

图1-21 佳洁士标志

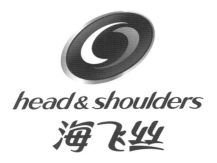

图1-22 海飞丝标志

图1-23 碧浪标志

第三节 标志的功能

标志传达信息的功能很强，在一定条件下，甚至超过语言、文字。因这一特性，标志被广泛应用于社会生活的方方面面，其功能主要体现于以下几点。

一、识别功能

企业品牌是一个复杂的系统，它包含产品或服务、企业理念、企业文化、企业形象等诸多因素，标志是这个系统的核心识别符号，上述因素都要浓缩、体现于这个视觉符号上，让受众在短时间内记住，在大脑中形成一定的区分意识，并在此基础上进行比较和选择，这个过程就是品牌印象的建立，这对企业与品牌在市场竞争中脱颖而出有着极为重要的作用。例如一名消费者想吃西式快餐时，他可能首先想到的就是麦当劳这个品牌，脑海中随即浮现出品牌标志中那个金色的、大大的"M"（见图1-10）。

标志的识别功能，不仅体现于区别生产同类产品的不同企业上，还体现于区别同一企业中的不同产品，或同一企业旗下的不同品牌上，例如宝洁公司旗下的诸多品牌（见图1-20至图1-25），它们各自的主打产品是不同的：舒肤佳的主要产品是香皂、沐浴露等身体护理品，佳洁士的主要产品是牙膏等口腔护理品，海飞丝的主要产品是洗发水

图1-24 帮宝适标志

图1-25 护舒宝标志

SK-II

图1-26 SK-II标志

ANNA SUI

图1-27 安娜苏标志

等洗发护发品，碧浪的主要产品是洗衣粉、洗衣液、柔顺剂等衣物护理品……

此外，标志的识别功能，还有助于强化消费者脑海中的产品定位。例如，同为宝洁公司旗下的美妆护肤品牌，SK-II、安娜苏（见图1-26至图1-27）的定位为轻奢品，而玉兰油（见图1-28）的定位则为平价品。

二、宣传功能

宣传功能是标志的基本功能之一。标志在传播者与传播对象之间进行着一种"设计—解读"的沟通交流，是对传播者希望传播的事物或理念的一种宣传。

例如华为的标志（见图1-12，第5页），它是由八个红色的菊花花瓣和HUAWEI这六个拼音字母组成的。红色菊花怒放，犹如光芒四射的红日，菊花象征着正气傲骨和蓬勃向上，再配上耀眼的中国红，使标志图形形似东方天际刚刚升起的太阳，寓意年轻、朝气、蓬勃、光明、热情、希望、蒸蒸日上，品牌形象由此得到树立与宣传。

再如世界自然基金会的标志（见图1-5，第3页），图形是一只可爱的大熊猫，这个简洁醒目的形象深入人心，具有极高的国际知名度，象征着该公益组织致力于保护自然生态环境和野生动植物生存状况的决心。

三、美化功能

大到国家，小到企业、个人，形象的重要性不言而喻，一个设计贴切、美观的标志

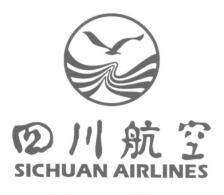

图 1-28　玉兰油标志

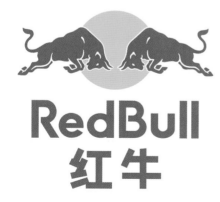

图 1-29　四川航空标志

可以帮助宣传主体更好地展示自身形象。特别是在企业或产品的营销上，好的标志设计可以给消费者带来视觉享受，能树立、提升企业形象，促进产品的销售。

例如四川航空的标志（见图 1-29），图形中的海燕在圆圈中飞翔，圆圈代表地球，四条波浪纹象征百川赴海、奔流涌进。标志寓意四川航空如同海燕一样，具有坚韧不拔、勇往直前的精神，同时体现了公司"真、善、美、爱"的核心价值观。

再如红牛的标志（见图 1-30），它的图形是两头相抵的红色公牛，黄色的圆形色块象征太阳。动感十足的图形搭配醒目的色彩，传达给消费者激情、活力、坚韧、能量满满的感觉，视觉冲击力极强，标志辨识度也极高。

四、法律功能

标志的法律功能，是指组织或企业的标志享有专用权，受法律保护，其他任何组织、个人或企业不得效仿或使用。合理地运用标志，可以凭借法律手段有效地维护本组织或企业的形象、信誉等，这也是对消费者利益的保护和对知识产权的尊重。

五、国际交流功能

标志可以跨越语言的障碍，发挥跨文化交流的作用。通过标志的图形和色彩，受众基本可以解读出其要传达的信息。标志在国际交流中肩负着树立企业形象、传递品牌理念的使命，是企业展示的一种重要方式。

图 1-30　红牛标志

图 1-31 稻香村标志

图 1-32 味多美标志

图 1-33 肯德基标志

图 1-34 三星标志

第四节 标志的设计原则

一个好的标志设计要兼具精准性、易读性、美观性、简洁性、适应性等特点。我们在设计标志时，需要遵循以下原则。

一、定位原则

定位原则是指在设计标志之前，设计师应充分了解客户需求，精准地分析市场与受众情况，这是设计出准确、贴切、符合受众审美的标志的基础，这直接关系到标志设计的成败。

例如稻香村，提到这个具有数十年口碑积淀的品牌，消费者脑海中首先想到的是各色精美的中式糕点，因此它的标志设计采用中国红为主色，符合消费者心目中"中式糕点老品牌"的定位（见图 1-31）。

再如味多美，这个糕点品牌以西式糕点为主打，它的标志设计展现的是活泼可爱的风格（见图 1-32）。

二、简洁原则

简洁原则，顾名思义，就是简单明了，在造型上能够简练概括、个性突出且内涵丰富，又容易被大众解读、记忆。

例如肯德基，作为最知名的西式快餐品牌之一，它的标志图形是创始人哈兰·山德士（Colonel Harland Sanders，被大众称为"肯德基爷爷"）的形象，这样的设计既隐

图 1-35 鹿鸣苑标志

图 1-36 相宜本草标志

含了哈兰·山德士的创业历程，又便于在消费者心中树立起个性突出、令人印象深刻的品牌形象（见图 1-33）。

此外，"品牌的罗马拼音＋标志色"也是常见的简洁设计模式（见图 1-34）。

三、美感原则

美的事物能给人带来视觉与精神的享受，而美学性又是标志的基本属性之一。造型极具艺术美感、构思新颖的标志，肯定比设计感平平的标志更具吸引力。

例如鹿鸣苑住宅小区的标志，设计灵感源于敦煌壁画中的神鹿。鹿在中国文化中是富贵吉祥、健康长寿、高贵优雅、品行高洁的象征。

"鹿鸣"还常用来形容科举得中。古代放榜后，中举者会被邀请参加一场宴饮，宴席间会唱《鹿鸣》，因此这种宴饮又称为"鹿鸣宴"。此外，"鹿鸣"也寓意沟通与交流。

如此多的美好寓意，通过敦煌壁画风格的图形与优雅的汉字被完美展现出来，既展现了我国悠久的历史与灿烂的文化，又令受众在视觉与精神上获得双重愉悦（见图 1-35）。

四、个性原则

标志要个性突出、形象鲜明、视觉效果醒目，这样才能便于受众识别与记忆。具有个性的标志可以帮助企业和品牌在越发激烈的市场竞争中脱颖而出。需要注意的是，个性原则是以定位原则和美感原则为基础的，设计师不应一味地追求个性而忽略客户和受众的需求。

例如相宜本草，这个护肤品品牌的标志诠释了该品牌所倡导的"本草养肤"的理念，且极具东方美（见图 1-36）。

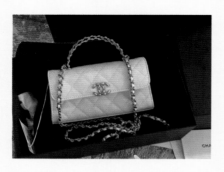

图 1-37　香奈儿标志

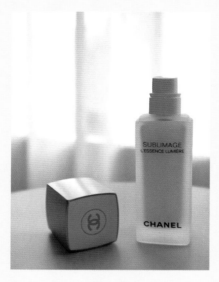

图 1-38　香奈儿手包上的标志

五、通用原则

通用原则是指标志在使用过程中所具有的广泛适用性。也就是说，标志必须可以适应不同的传播方式和载体，无论是被印刷在商品包装、海报、户外广告牌上，还是应用于网页、App 界面上，都不会影响其识别性和美观性。

例如香奈儿，当它的标志被应用于手包、饰品中时，标志本身就成了装饰元素。无论是在商品包装中，还是在海报招贴、门店装饰中，抑或是网页界面中，香奈儿的标志都是不可缺少的（见图 1-37 至图 1-44）。

六、创新原则

只有富于创造性、具备自身特色的标志，才充满生命力，并且经得起时间的考验。在标志的创作过程中，设计师应在满足前五条设计原则后，尽力寻找创新的突破口。

第五节　标志的发展史

标志的起源，可以追溯到上古时代的图腾，那时每个氏族或部落都选择一种他们认为与自己有联系的自然物象作为本氏族或部落的特殊标记。

标志在中外的发展史，我们以电子书的形式呈现，欢迎各位读者扫码阅读（见图 1-45）。

图 1-39　香奈儿粉底液瓶身上的标志

图 1-40　香奈儿海报中的标志

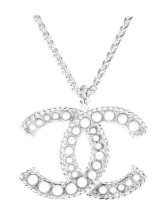

图 1-43　香奈儿饰品中的标志

图 1-41　香奈儿门店中的标志

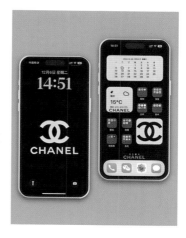

图 1-44　手机开屏壁纸中的香奈
儿标志

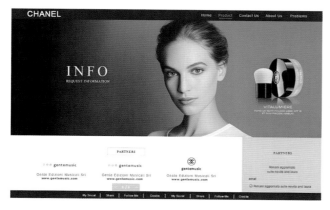

图 1-42　香奈儿网页中的标志

图 1-45　标志的发展史

实践训练

1. 根据本章介绍的标志的功能与设计原则，为一个品牌设计标志。例如，假如有一位奶茶（或咖啡）连锁品牌的客户请你为其设计标志，你如何通过标志设计体现其品牌特点与理念？样例见图1-46至图1-53。

2. 从美感原则的角度出发，设计一款中国风标志，主题自拟。习作样例见图1-54（第16页至第17页）。

图1-48 喜茶海报中的标志

图1-46 喜茶标志

图1-47 喜茶包装上的标志

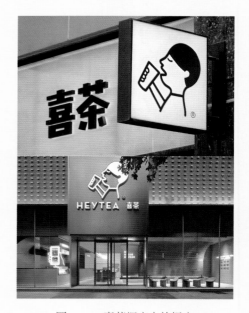

图1-49 喜茶门店中的标志

标志与企业形象设计
Logo Design and
Corporate Image Design

图 1-50　蜜雪冰城标志

图 1-51　蜜雪冰城包装上的标志

图 1-52　蜜雪冰城海报中的标志

图 1-53　蜜雪冰城门店上的标志

图 1-54　中国风标志习作

标志与企业形象设计
Logo Design and
Corporate Image Design

SHANJIAN

SUJADE

COLISEUM

HE
NENG
JIN™

WISH

BOUTIQUE RENDEZVOUS

Air
Island

HUMBLE
HOUSE

GUI WEI
FANG

GU LIN
PAO MIAN

JIANGWANGFU
ANCIENT BUILDING CO., LTD
江王府古建筑

Endless
Mountain Tea

JING
XIANG
QING

京香庆

SHANG
PALACE

扫码获取本章课件

扫码获取思政内容

第二章
标志的
构成元素

教学目标

1.使学生熟练掌握标志设计中文字元素、图形元素的运用。

2.使学生熟练掌握标志设计中文字元素图形化的艺术加工手法。

3.使学生熟练掌握人物造型图形、动物造型图形、植物造型图形、建筑造型图形、自然事物或人为事物造型图形等具象图形在标志设计中的运用。

4.使学生熟练掌握点、线、面、体等抽象图形元素在标志设计中的运用。

教学关键词

文字　图形　具象图形　抽象图形　点　线　面　体

简约是标志设计成功的关键因素之一，要用最少的元素传达最多的信息。

——本·凯夫

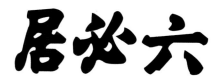

图 2-1　步步高标志

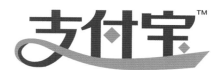

图 2-2　林氏木业标志

图 2-3　六必居标志

图 2-4　支付宝标志

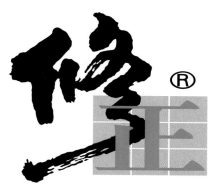

图 2-5　修正标志

第一节　标志中的文字设计

标志设计包含文字设计与图形设计两个部分。

标志是一种特殊的文字，它和文字的区别在于标志的图形性与符号性更强，且具有跨语言、跨文字、跨文化的作用。文字形式的标志使标志语言的表达力得到了独特体现。

文字形式的标志包含汉字标志、拉丁字母标志、数字标志、汉字与拉丁字母结合等类型的标志。

一、汉字标志

在世界各民族的文字中，汉字是最古老、最具特色的文字之一，拥有着其他设计元素不可取代的艺术魅力和历史积淀。

汉字被誉为"图形化的艺术"，因其独特的结构感与艺术感，被广泛运用于标志设计中（见图 2-1 至图 2-5 ）。

汉字作为标志设计的构成元素与表现形式，和以阅读为载体的汉字是两个不同的概念，前者具有两方面的特点：一是以汉字的本意或字形作为基础元素来挖掘字与标志之间的关联，提升标志符号在"意"这方面的表达；二是以汉字的字形或主笔画特征再现标志的"形"。

设计师在充分理解客户需求、受众情况与设计主题后，可对汉字的字形进行巧妙的艺术处理，使之形成新的视觉图形。

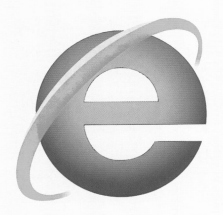

CHARM 徽 CHINA
中国 安徽

图 2-6 以安徽省为主题的标志设计

谷芝礼
gu zhi li

图 2-7 谷芝礼标志

图 2-8 微软浏览器标志

例如图 2-6 所示的以安徽省为主题的标志设计，设计师将汉字"徽"字与徽派建筑巧妙地结合在一起，字与形高度融合，由此诞生了极具意境的标志。这便是以汉字的本意或字形作为基础元素来挖掘字与标志之间的关联、提升标志符号在"意"这方面的表达的典型案例。

又如图 2-7 所示的谷芝礼的标志设计，设计师将汉字"谷"字中的一撇替换为麦穗，巧妙地展现了品牌主打商品的品类，可谓画龙点睛之笔。这便是以汉字的字形或主笔画特征再现标志的"形"的典型案例。

二、拉丁字母标志

拉丁文是国际社会通用的一种文字种类，世界上很多国家用拉丁字母作为组成自己文字的元素，由此派生出多种文字。拉丁文标志可被世界上大多数国家接受，在世界范围内拥有更大的传播空间。

拉丁字母在笔画结构上具有简洁明了的特点，26 个字母的笔画造型，既有统一性，也有个性变化之处，每个字母都可以单独作为标志的主要图形，同一字母的不同字体也为拉丁字母标志设计提供了变化空间。

拉丁字母标志一般分为单字母和词组两种形式。

1. 单字母标志

单字母标志是以组织、机构或企业拉丁文名称的首字母进行创意设计而形成的

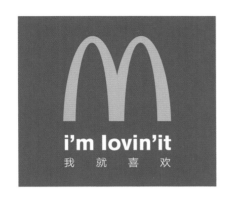

图2-9　麦当劳标志

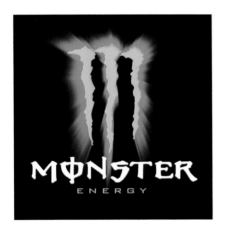

图2-10　鬼爪标志

图2-11　必胜客标志

标志（见图2-8至图2-10）。这种形式的标志设计造型简洁、形象突出，具有较强的辨识度，但如果设计手法过于简单直白，视觉效果很容易显得呆板乏味，缺乏识别性，泯然于同类标志设计中，无法脱颖而出。设计师应根据客户需求和受众情况，对字母外形进行艺术加工。

下面我们来看一个对比的例子。

如图2-9所示的麦当劳的标志，大大的字母"M"既代表了品牌名McDonald's，又形似金色的拱门，造型设计简洁醒目，色彩搭配对比强烈，欢乐张扬之感喷涌而出。

而如图2-10所示的鬼爪的标志，黑色背景上的绿色字母"M"，既代表了品牌名MONSTER ENERGY，又形似鬼爪，由此创造出刺激、动感、时尚、极具个性、能量满满的视觉效果。

同样都是对字母"M"进行艺术加工，不同的造型手法和色彩搭配，可以收获各具特色、拥有极强辨识度的标志设计。

2.词组标志

词组标志是以组织、机构或企业的拉丁文名称中能够代表该组织、机构或企业的一个词组来进行创意设计而形成的标志。它一般是一个字母词汇（见图2-11至图2-14），或是几个特定大写字母的组合（这几个特定大写字母是组织、机构或企业的拉丁文名称的缩写，见图2-15至图2-17）。

词组标志因字母的读识一体、含义一

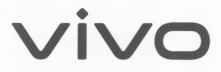

图 2-12　vivo 标志

Canon

图 2-13　佳能标志

Cartier

图 2-14　卡地亚标志

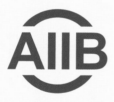

ASIAN INFRASTRUCTURE
INVESTMENT BANK

图 2-15　亚洲基础设施投资银行标志

目了然，被广泛应用。在设计实践中使用这类标志时，如果使用普通字体排列组合，容易显得平庸、视觉冲击力弱，因此要对字体进行恰当的艺术加工，以突出标志的特点，展现品牌的特质与理念。

三、数字标志

数字标志是以阿拉伯数字为元素、以数字含义表达特定意义的标志。如图 2-18 所示的 7-11 的标志，"7-11"的含义是"营业时间从上午 7 时至晚上 11 时"。

阿拉伯数字是国际通行的符号，相较于文字，它拥有更强的符号感，以及跨国界性与跨文化性。

数字标志造型简练、易于识别，经过艺术加工的数字标志具有鲜明的形象性、现代感和科技感（见图 2-18 至图 2-21）。

四、汉字与拉丁字母组合的标志

随着全球化的发展，汉字与拉丁字母组合的标志（包括汉字与阿拉伯数字的组合）越来越多，这是中国品牌迈向国际化的必然趋势，也是国际品牌中国本土化

图 2-16　惠普标志

图 2-17　宜家标志

图 2-18　7-11 标志

图 2-19　3M 标志

361°

图 2-20　361° 标志

图 2-21　360 标志

的必然趋势。在标志中使用汉字与拉丁字母的结合，传达出文明之间的碰撞与融合之意，可以产生令人耳目一新的效果（见图 2-22 至图 2-26）。

ORACLE
甲骨文

图 2-22　甲骨文标志

乐百氏
ROBUST

图 2-23　乐百氏标志

图 2-24　好利来标志

图 2-25 可口可乐标志

图 2-26 好孩子标志

图 2-27 2008 年北京奥运会标志

第二节 标志中的图形设计

人类用图形来表征事物的历史比文字要久远得多，图形在人类认知世界、交流与沟通中发挥着特殊的作用。

标志中的图形设计，是指通过具象或抽象的图形来表现标志的信息与含义。即使没有文字说明或读不懂文字，人们也可以通过标志中的图形来猜测其含义。

此外，标志中的图形设计应给人以视觉与精神的双重享受。

综上所述，标志中的图形具有直观性、跨语言文字性和审美性等特征。

在标志设计中，我们可以根据图形的表现形式，将标志中的图形分为具象图形和抽象图形。

一、具象图形

标志中的具象图形，是指用较为写实的手法来表现物象形态的图形。这里所说的"写实"，并不是指像照片那样表现物象形态，而是以自然形态为原形，对原物象进行概括、提炼、取舍、变化，使之形成具有典型形象特征和鲜明个性的具象化图形。例如图 2-27 所示的 2008 年北京奥运会的标志，红色背景上形似汉字"京"的白色图形，是一个经过艺术加工的"奔跑的人"的具象图形，既象征了这届奥运会的举办地北京，

图 2-28　康师傅标志

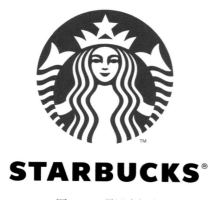

图 2-29　星巴克标志

图 2-30　郑州美术馆标志

又寓意生命的美丽与灿烂。

　　标志中的具象图形，包括人物造型图形（见图 2-29 至图 2-33）、动物造型图形（见图 2-34 至图 2-40）、植物造型图形（见图 2-41 至图 2-43）、建筑造型图形（见图 2-44 至图 2-47）、自然事物或人为事物造型图形（见图 2-48 至图 2-50）等，设计师应根据客户的需求和市场情况，选择适合的具象图形，以展现品牌的特质、理念或积淀。

　　下面我们通过对案例的解读，帮助大家领悟上述具象造型的使用手法。

1.人物造型图形

　　康师傅的标志（见图 2-28），人物是一位可爱的厨师，他展开双臂，面带微笑，象征热情与亲切。这个卡通形象代表了品牌的核心价值：亲切、专业、健康。

　　星巴克的标志（见图 2-29）上的人物，是希腊神话中的塞壬。塞壬是希腊神话中一种半人半鸟的生物，通常被描绘为拥有美丽容颜与歌声的人鱼，她们居住在岛屿上，会用美妙的歌声吸引海上的船员，使他们分心并最终导致船只触礁沉没。星巴克选择塞壬的形象作为其品牌代表，意在传达咖啡的诱人魅力和浪漫气息。

　　郑州美术馆的标志（见图 2-30），人物是巩义石窟寺壁画中的飞天，十分贴切地展现了标志的主题与中国悠久的艺术历史。

![unicef logo with globe and mother-child emblem]

图 2-31　联合国儿童基金会标志

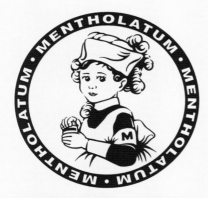

图 2-32　曼秀雷敦标志

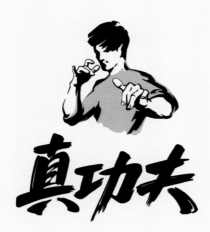

图 2-33　真功夫标志

联合国儿童基金会的标志（见图 2-31），通过剪影的形式，表现了母亲和婴儿的形象，旨在强调保护和关爱的重要性，传达了"积极关注发展中国家的妇女和儿童问题，促进全世界妇女和儿童的健康成长"的信息。

曼秀雷敦的标志（见图 2-32），图形中的人物是一个可爱的护士。人们对护士的印象是温柔、善良的白衣天使，会联想到安全、温和、呵护等词汇，品牌希望传达的理念便通过这个美好的形象被受众解读出来。

真功夫的标志（见图 2-33），设计灵感源于中国功夫。真功夫的标志设计经历了多次变化，目前使用的标志中的人物形象去写实化，变得更加抽象、犀利，品牌名文字也更具有毛笔书法的质感，整体风格更加动感、年轻化，同时保留了中国风的味道。这一系列变化反映了真功夫随着市场和消费者需求的变化而进行的品牌升级和战略调整。

除了在标志中使用具有象征意义的人物形象外，还有一种手法是使用品牌创始人

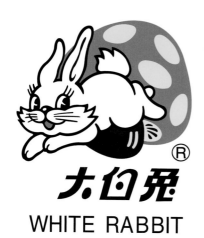

图 2-34　大白兔标志

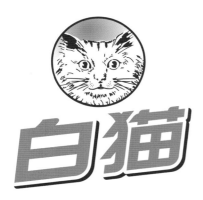

图 2-35　白猫标志

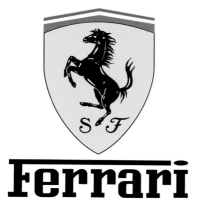

图 2-36　法拉利标志

的形象，例如肯德基的标志（见图 1-34，第 10 页）、李先生的标志（见图 3-3，第 47 页）、老干妈的标志。选择这种表现手法，前提是品牌创始人拥有较高的知名度和吸引人的创业故事。

2. 动物造型图形

大白兔的标志（见图 2-34），图形由一只大白兔和一颗蘑菇组成，寓意新生代的活力与希望：大白兔代表活力，蘑菇代表生机。大白兔奶糖自 1959 年开始发售以来，以其纯净、生动、可爱的品牌形象深受人们喜爱，成为知名的糖果品牌。大白兔奶糖不仅仅是一款糖果，它还承载了文化意义和历史记忆，成为几代中国人心中的甜蜜象征。

白猫的标志（见图 2-35），图形是一只由蓝色线条构成的白猫。白猫在不同文化中有着不同的象征意义，例如象征纯洁、高贵、幸运、祛邪、招财进宝。品牌方借这个可爱的白猫形象，传达了上述美好寓意。

法拉利的标志（见图 2-36），图形是一匹跃起的黑马，象征速度与力量，是法拉利品牌的核心理念。

腾讯 QQ 标志（见图 2-37）中的企鹅形象，因其可爱憨萌，受到各年龄段用户的喜爱。这个形象已经深入人心，成为一个时代的代表。

这种标志中的动物卡通形象很容易开发周边产品。早在 2016 年，腾讯公司就宣布，要将这只可爱的企鹅打造成拥有文具、

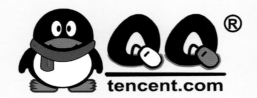

图 2-37 腾讯 QQ 标志

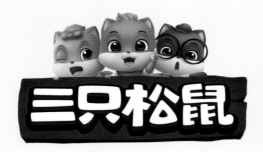

图 2-38 三只松鼠标志

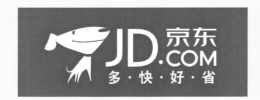

图 2-39 京东标志

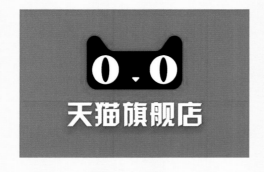

图 2-40 天猫标志

玩具、游戏、漫画及电影等多产业开发能力的超级 IP。这无疑会加深受众脑海中的品牌印象，提升品牌的亲和力。

三只松鼠的标志（见图 2-38），通过三只可爱的、拥有各自象征意义的松鼠形象，展现了品牌对于高品质、美味口感和快乐体验的追求：左侧的小美张开双手，寓意拥抱和热爱每一位顾客；中间的小酷紧握拳头，寓意公司拥有强大的凝聚力；右侧的小贱手势向上，寓意青春活力与勇往直前。

京东标志（见图 2-39）中狗的形象，寓意忠诚、友好、陪伴、服务，与京东的宗旨"诚信、优质、便捷、快速"相契合。这只可爱的狗狗名叫 Joy，名字源于京东的英文名"JD"，寓意欢乐，传达了"京东希望为用户带来愉悦的购物体验"的信息。

天猫标志（见图 2-40）中的黑猫形象，寓意守护与吉祥。古时候，人们认为黑猫能辟邪，并为主人带来好运。猫的头顶部位表现的是"平台"的意象，寓意公平、公正、公开；眼睛部位表现的是"钱币"的意象，寓意合作共赢；鼻子部位表现的是"爱心"的意象，象征天猫平台对每一位商家与消费者的爱。

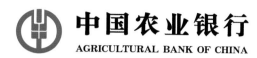

图 2-41　兰蔻标志

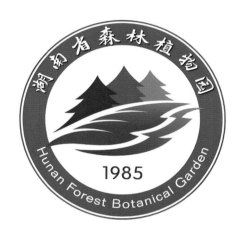

图 2-42　中国农业银行标志

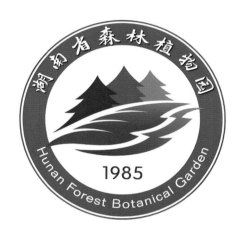

图 2-43　湖南省森林植物园标志

3. 植物造型图形

兰蔻的标志（见图 2-41），图形是一朵优雅的玫瑰花，设计灵感源于法国中部的一座城堡——兰蔻城堡。这座城堡周围种满了玫瑰，充满了浪漫气息。品牌创始人阿曼

达·珀蒂让（Armand Petitjean）认为，每个女人就像一朵玫瑰，各有其姿态与特质，她以城堡名来为品牌命名，玫瑰由此成为兰蔻的品牌象征。

中国农业银行的标志（见图2-42）的圆形图案，由古铜钱和麦穗组成。"外圆"代表货币和银行业务，"内方"代表农业和农村产业。麦穗中间的"田"字体现了农业银行的农业特色。麦穗芒刺向上，寓意农业银行不断开拓创新，追求进步。整个图形的设计简洁明了、含义深刻，体现了中国农业银行支持农业和农村经济发展的宗旨。

湖南省森林植物园的标志（见图2-43），由森林与河水的具象图形组成，直观展现了标志的主题和保护自然、保护绿色的主旨。

4. 建筑造型图形

迪士尼的标志（见图2-44），图形是一座城堡，看到它，受众很容易联想到童话故事里的城堡。这个图形代表了创造力和浪漫主义，成了一个具有象征意义的符号。

长城干红葡萄酒的标志（见图2-45），图形将长城的意象与葡萄酒的意象完美融合，直观展现了标志的主题。

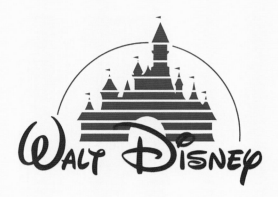

图 2-44　迪士尼标志

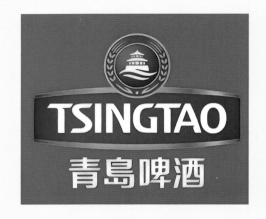

图 2-47　青岛啤酒标志

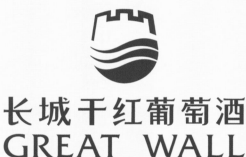

图 2-45　长城干红葡萄酒标志

联合国教科文组织的标志（见图 2-46），图形是一座希腊式神庙，该组织的英文名缩写"UNESCO"幻化为神庙的立柱，支撑起屋顶，象征该组织对全人类文化遗产的共同保护。该设计体现了文化遗产与自然遗产之间相互依存的关系，因为神庙代表了人类的创造力，而支撑它的结构则代表了自然的赋予。

青岛啤酒的标志（见图 2-47），图形融合了麦穗、栈桥回澜阁（青岛市标志性建筑）和水波这三个元素，彰显了独特的地域特色和历史积淀。

4. 自然事物或人为事物造型

农夫山泉的标志（见图 2-48），图形包括连绵的绿色山脉、山脉上

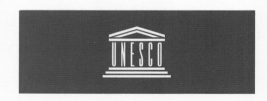

图 2-46　联合国教科文组织标志

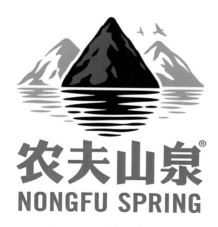

图 2-48　农夫山泉标志

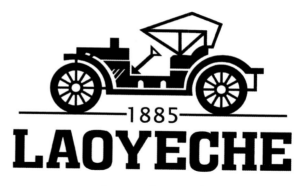

图 2-50　老爷车标志

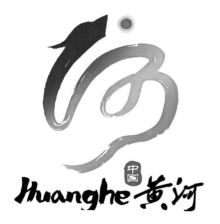

图 2-49　关于黄河的标志设计

空飞翔的鸟儿与清澈的山泉水这三个自然事物造型。绿色山脉象征生机勃勃与纯净自然，飞鸟强调了自然环境的和谐，清澈的山泉水直接

切中主题。图形给人以纯净、安全的心理感受，红色的品牌名文字又与图形形成强烈对比，带来强烈的视觉刺激，使品牌名更加突出、易于识别。

如图 2-49 所示的这款关于黄河的标志设计，图形包括黄河与红日这两个自然事物元素。黄河象征中华文明，"黄河九曲"的意象与"飞龙映日"的意象完美融合，将今日中国如巨龙腾飞、长空呼啸的气势展现得淋漓尽致。

老爷车曾是富贵、悠然、品味的象征，现在更是被赋予了怀旧的味道。老爷车这个服饰品牌的设计理念是"尊贵和优雅"，其标志（见图 2-50）的图形是一辆老爷车。品牌方希望通过这一人为事物造型，展现自身的独特气质。

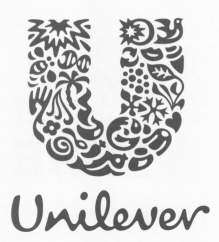

图 2-51　联合利华标志

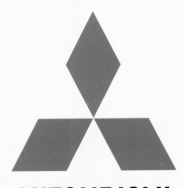

图 2-52　三菱标志

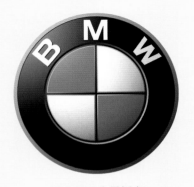

图 2-53　宝马标志

二、抽象图形

标志中的抽象图形，是指理性规划的、用以展现标志内涵的几何形态或符号，它具有类比性和内在张力，是一种能引起受众丰富联想和强烈共鸣的艺术形态。

标志设计中的抽象图形造型要素有点、线、面、体四大类，各造型要素之间可随着它们的聚集、分割、运动、空间变化而互相转换：点的聚集形成线；线的聚集形成面；面的聚集形成体；体的缩小、空间变换又形成点，如此循环往复。

每个造型要素都具有独特的意义，因此在标志设计中，设计师要根据客户需求和市场情况选择适合的造型要素，以增强标志的传达力和感染力。

1. 点

点是造型要素中一切形态的基本单位，是一切造型的基础元素。由点可以构成线、面、体。

点的形象是相对的，所以对点的感觉也是相对的。点的形状多种多样，它们给人的感觉也随形状的变化而不同（见图2-51 至图 2-54）。

GREE 格力

图 2-54　格力标志

例如图 2-51 所示的联合利华的标志，标志的主体是一个大写字母"U"的图形，它是由 25 个具有独特含义的小图案组成的，每个小图案都与联合利华的产品和品牌有关。这些图案包括太阳、DNA 双螺旋线、动植物、雪花、水、嘴唇等，既象征了集团旗下的产品和品牌，又寓意自然、美好、纯洁、呵护、健康。这些小图案就是标志图形中的"点"，而这些"点"又组成了标志图形的"面"。该标志在繁复中寻求统一，在统一中寻求变化，优美的画面风格契合了品牌的调性。

再图 2-52 所示的三菱的标志，三个菱形就是标志中的"点"，整体设计给人以简洁、干练、醒目之感；而如图 2-53 所示的宝马的标志，其中的圆形、1/4 圆和拉丁字母就是标志中的"点"，它们又组成了一个大的圆形，这是标志的"面"，整体设计给人以科技、优雅之感。

又如图 2-54 所示的格力的标志，组成一个圆的两个图形和拉丁字母、汉字都是标志中的"点"，它们又排列成直线，红色的点是整个标志中的画龙点睛之笔，整体设计给人以简洁、科技、力量、活力之感，符合受众对格力的品牌印象。

2. 线

线是点的轨迹，以长度为造型特性。线主要分为直线（见图 2-55 至图 2-58）、斜线（见图 2-59）、曲线（见图 2-60 至图 2-61）、曲折线（见图 2-62）等，不同形态的线可以塑造不同的艺术效果。

直线一般用于展现简洁、干练、便捷、爽利、沉稳之感。

例如图 2-55 所示的雪佛兰的标志，它是用一个抽象化的十字图形来象征蝴蝶领结，寓意慷慨、优雅和风度；组成十字图形的两条很粗的直线带给人稳重、安全的感觉。

而如图 2-56 所示的 EMS 的标志，则用较细的直线来表现快捷、高效、便利、爽快之感，契合了快递服务品牌的调性。这一手法也被

图 2-55 雪佛兰标志

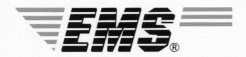

图 2-56　EMS 标志

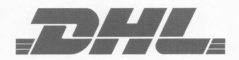

图 2-57　DHL 标志

J&T 极兔速递

图 2-58　极兔标志

DHL、极兔等快递品牌的标志所采用（见图 2-57 至图 2-58）。

斜线可以用来创造动态的构图，增强画面的视觉冲击力和视觉引导力，塑造出动感、惊险、活力、向上或前进的画面效果。例如图 2-59 所示的福田的标志，它用三条较粗的、带有金属质感的斜线组成了向上飞跃的意象，寓意挑战与超越。

曲线的视觉效果优美柔和，缺乏凌厉感和对抗感，富有流动感。例如图 2-60 所示的婷美的标志，它用三条曲线象征女性柔美婀娜的身体曲线。而如图 2-61 所示的世界贸易组织的标志，它是由六道向上弯曲的曲线排列而成的，寓意活力、有序、多元、合作、交流。

曲折线拥有曲折繁复之美，给人以"在曲折中前进"的感受。例如图 2-62 所示的中国邮政的标志，曲折线可以说既是飞行中的鸿雁的意象，又是中国邮政网络的意象，寓意速度、效率、和平与繁荣、不管经历多少曲折也会最终送达的保证。

3. 面

面是由点和线的扩展、移动、集合形成的，以二维空间的形态展现，给人以整体、充实、丰满、醒目、强烈之感。在以面为主要形态来设计标志图形时，要注意通过形状和色彩来做到画龙点睛、详略得当，否则很容易使设计显得平庸、无重点（见图 2-63 至图 2-64）。

例如图 2-63 所示的十月稻田的标志，绿色色块就是标志中的"面"，点缀其上的品牌名汉字就是画龙点睛之笔，整体设计既简洁又重点突出，视觉效果清新亮眼。

再如图 2-64 所示的茅台的标志，红色与蓝色这对互补色的色块之间，有一个白色的飞鸟展翅的图形，它们共同组成了一个圆形。这样的设计，

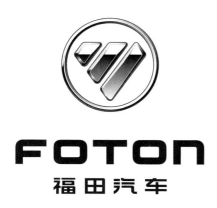

图 2-59 福田标志

完美融合了形状与色彩的变化与统一，使标志中的各造型要素相得益彰。

4. 体

体是由不同方向的面组合而成的，是点、线、面的多维延伸扩展，是在二维平面上利用透视原理或反透视原理，将平面上的造型转化为具有立体感的幻象表现（见图 2-65 至图 2-66）。

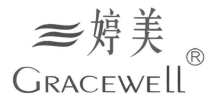

图 2-60 婷美标志

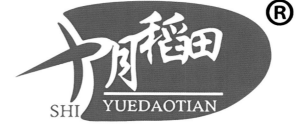

图 2-63 十月稻田标志

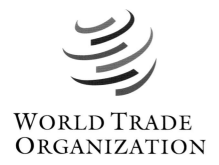

图 2-61 世界贸易组织标志

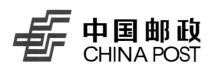

图 2-62 中国邮政标志

图 2-64 茅台标志

图 2-65　中央电视台纪录频道标志

图 2-66　关于绿色家居的标志

Haier 海尔

图 2-67　海尔标志

例如图 2-66 所示的中央电视台纪录频道的标志，就通过体的造型形态寓意真实、立体、全面。如图 2-67 所示的关于绿色家居的标志，体的造型形态与主题表现也极为契合。

第三节　标志构成元素的组合形式

通过本章第一节和第二节内容的学习，我们可以发现，标志构成元素的组合形式主要有两种：纯文字型、纯图形型和图文组合型。

一、纯文字型

纯文字型的标志主要是组织名称、企业名称或品牌名称的文字，它具有简洁、直观、高效的特点。经过艺术加工的文字，可以说是文字化的图形。

海尔的标志（见图 2-67），是品牌名的中英文文字的组合。整体设计采用单一的蓝色，展现出简洁、沉稳、冷静、自信、充满科技感的视觉效果。

宏基的标志（见图 2-68）与海尔的标志属于同一类型。它采用单一的绿色，寓意集团的持久生命力和散发的勃勃生机。

喜之郎的标志（见图 2-69）虽然也采用直观的文字形式，但毛笔书法字体赋予

标志与企业形象设计
Logo Design and
Corporate Image Design

图 2-68　宏基标志

图 2-69　喜之郎标志

图 2-70　汤达人标志

图 2-71　清风标志

了画面更多的变化，造型粗犷又不失优美典雅。红、黑、白三种色彩的使用，在视觉上形成强烈对比，增强了标志的辨识度，整体设计具有极强的个性和视觉冲击力。

汤达人和清风的标志（见图 2-70 至图 2-78）也采用了富有变化感的毛笔书法字体，但选择了单一的色彩表现，放在色彩和图案较为繁复的方便面包装或纸巾包装上，既可以突出重点，又不会使视觉显得杂乱无章。

蓝月亮和方太的标志（见图 2-72 至图 2-73），在简洁字体的基础上，对文字的线条进行了艺术加工。例如蓝月亮的标志（见图 2-72），"亮"字的最后一笔被艺术化为弯月的剪影，整体设计采用单一的蓝色，展现出简洁、清爽、

图 2-72　蓝月亮标志

图 2-73　方太标志

图 2-74 心相印标志

图 2-75 中国平安标志

图 2-76 斐乐标志

洁净的视觉效果。

　　心相印、中国平安、斐乐、七喜、雀巢咖啡的标志（见图 2-74 至图 2-78），则通过对文字中某一部分的置换、色彩的叠加或对比等手段，对品牌名的文字进行艺术加工。例如心相印标志（见图 2-74）的"心"字中的一点，就被置换为一个心形图案，完美契合了主题；红蓝这对互补色，对比醒目，既突出了画龙点睛之笔，又提升了标志的视觉张力和辨识度。

　　斐乐、雀巢咖啡的标志，除了对字母的线条进行艺术变形外，也采用了通过色彩来画龙点睛的手法。例如雀巢咖啡的标志（见图 2-78），就将"CAFÉ"的音符符号的颜色置换为红色。这一抹恰到好处的红，不仅衬托了黑色的优雅，也唤醒了整体设计的视觉张力和辨识度。

　　中国平安的标志（见图 2-75），将字母"A"中的一横置换为一个绿色的正方形色块，使字母"A"看上去像一所小房子，令受众联想到"家"

图 2-77 七喜标志

图 2-78 雀巢咖啡标志

图 2-79　网易音乐标志

图 2-80　微信标志

图 2-81　百家号标志

图 2-82　海底捞标志

这个词。橘色象征温暖与安心，绿色象征生命与保护，由此完美地展现了标志的主题和品牌方希望传达的信息。

七喜的标志（见图 2-77），则采用色彩叠加的手段，红、绿、白三色相互映衬，视觉效果极为醒目、振奋心神。

二、纯图形型

纯图形型的标志，是指去掉文字元素的标志图形。根据不同的发布媒体与发布环境，品牌方会去掉标志中的文字元素，只保留图形元素，例如 App 界面（见图 2-79 至图 2-80）。

三、图文组合型

图文组合型的标志，顾名思义，就是包含图形元素和文字元素的标志。

前文已经展示和解析了众多图文组合型标志，在此不再赘述，我们重点解析几个将文字艺术化为图形的图文组合型标志的案例（见图 2-81 至图 2-85）。

百家号的标志（见图 2-81），以经过艺术加工的"百"字为标志图形，"百"字中的一横被置换为羽毛笔的图形，标志由此被赋予了理性感、高端感与文艺气息。

海底捞的标志（见图 2-82），以被圆圈圈起来的"Hi"为标志图形，配以鲜亮的红色，"一起嗨起来"的氛围就被调动起来。

故宫博物院

THE PALACE MUSEUM

图2-83 故宫博物院标志

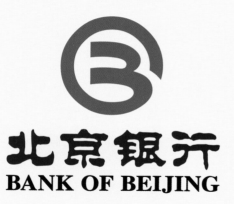

北京银行

BANK OF BEIJING

图2-84 北京银行标志

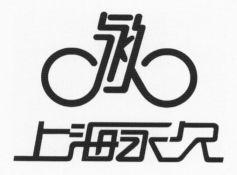

图2-85 永久标志

故宫博物院的标志（见图2-83），设计可谓匠心独运、内涵丰富。

标志的图形取"宫"字形："宫"字上方的一点，取材于"海水江牙"（一种传统纹样，寓意福山寿海）和玉璧的图形元素，寓意吉祥如意、源远流长。

"宫"字的两个"口"象征紫禁城"前朝后寝"的建筑理念，即前面是朝堂，后面是寝宫。

"宫"字下面不封口，寓意过去的皇宫是封闭的，而今天的故宫博物院是开放的，由此展现了故宫博物院的开放性和现代性。

标志造型内外方正、中轴清晰，与故宫的空间格局相合，形成"天圆地方"的构图，凸显了明清建筑的风格。

通过上述造型元素，故宫博物院的标志不仅体现了故宫悠久的历史与丰富的文化遗产，也彰显了其作为博物馆的开放精神。

北京银行的标志（见图2-84），字母"B"是北京银行的英文名"Bank of Beijing"的首字母，经过艺术加工，它与天坛的意象融合为一体。天坛既体现了"北京"这个地理位置，又象征了吉祥、丰收、风调雨顺等美好寓意。

永久的标志（见图2-85），"永久"两个字组合成了自行车的意象，巧妙展现了品牌的主打产品。

图 2-86　大唐国际标志

实践训练

1. 根据本章介绍的相关理论知识，解读如图 2-86 至图 2-106 所示的案例，或是本书中任意若干款你喜欢的案例。解读是开放性的，欢迎大家积极表达自己的看法。

解读示例：新浪微博标志（见图 2-88）的图形是一个人的眼睛。黑色的眼球和红色的高光，象征观察与关注；两条橘色的半弧线寓意向外传递信息，与微博即时分享、传播信息的功能相契合。

2. 设计一款文字型的标志，要求对文字进行艺术加工，主题自拟。

图 2-87　中国烟草标志

图 2-89　老凤祥标志

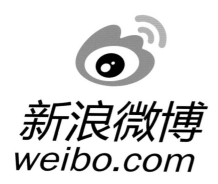

图 2-88　新浪微博标志

图 2-90　成都地铁标志

K-BOXING
劲霸男装

图 2-96 劲霸标志

图 2-91 古茗标志

图 2-92 百草味标志

999

图 2-95 三九标志

PANTENE
PRO-V
潘婷

图 2-93 潘婷标志

图 2-85 拼多多标志

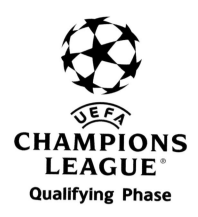

图 2-97　欧洲足球联合会标志

图 2-100　良品铺子标志

图 2-98　比亚迪标志

图 2-101　苏宁易购标志

图 2-103　旺旺标志

图 2-99　巴黎贝甜标志

图 2-103　英国击剑协会标志

图 2-104　芬达标志

图 2-107　2022 年北京冬奥会申办标志

图 2-105　北冰洋标志

图 2-108　联合国粮食及农业组织标志

图 2-106　雪碧标志

图 2-109　背靠背标志

标志与企业形象设计
Logo Design and
Corporate Image Design

图 1-110 九阳标志

图 1-111 周大福标志

图 1-112 伟嘉标志

图 1-103 维尼熊标志

图 1-104 2022 年北京冬奥会火炬接力标志

图 1-105 腾讯体育标志

图 1-106 玛莎拉蒂标志

扫码获取本章课件

扫码获取思政内容

第三章
标志设计的
色彩表现

教学目标

1.使学生熟练掌握单色标准色、双色标准色、多色标准色的定义与特点，并根据设计主题和内容的需要，恰当地运用于设计实践中。

2.使学生深入理解标志设计中色彩所具有的识别性、简约性、情感性。

教学关键词

单色标准色　双色标准色　多色标准色　识别性　简约性　情感性　和谐　醒目

颜色就是一切。当颜色正确时，形式就是正确的。

——马克·夏加尔

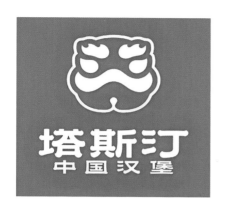

图 3-1 塔斯汀标志

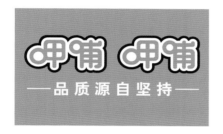

图 3-2 呷哺呷哺标志

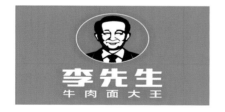

图 3-3 李先生标志

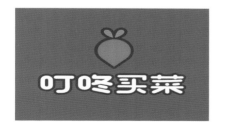

图 3-4 叮咚买菜标志

第一节 标志设计中的标准色

人们在认知事物时，色彩是抓住观察者注意力的关键元素。色彩可以极大地影响受众的情绪，因此色彩在一切设计中的重要性都不言而喻。

受成长与生活环境的影响，人们会逐渐对各种色彩产生相应的心理印象，如红色象征喜庆，黑色象征肃杀，绿色象征生机。

在标志设计中，设计师应根据色彩搭配的原理（如色彩的色相、纯度、明度、冷暖等）和受众所在的文化环境的习俗与禁忌，选择适合的色彩表现。标志设计中的色彩表现，标准色是基础与关键因素。

所谓标准色，是指组织、企业、产品设定某一款色彩或某一组色彩组合，运用于所有的视觉传达的媒介上，通过受众对色彩产生的心理反应，展现和强调组织、企业、产品的理念与特点。

例如快餐品牌的标志，大多选择红色、橘色等暖色作为标准色，因为这些暖色象征热情、快乐、美味，麦当劳（见图 1-10，第 4 页）、肯德基（见图 1-34，第 10 页）、塔斯汀（见图 3-1）、呷哺呷哺（见图 3-2）、李先生（见图 3-3）都是典型案例。

又如很多食品、化妆品相关品牌选择绿色作为标准色，由此寓意天然、健康、安全、活力，叮咚买菜（见图 3-4）、悦木之源（见

图 3-5　悦木之源标志

图 3-6　美的标志

图 3-7　大宝标志

图 3-5）就是这方面的代表。

　　在标志设计中，标准色具有传达事物信息、理念与情感，树立与美化品牌形象的作用，它被广泛应用于海报招贴、店面装修、官网页面、App 界面中。

一、标准色的选择

　　组织、企业、产品通常根据自身的愿景、理念与特质，选择契合的标准色。这个标准色与标志、口号或广告语一样，都是组织、企业、产品的象征，宣传者要努力强化受众脑海中该标准色与品牌标志之间的联系。

　　一般而言，组织或企业设定标准色时，可通过以下两种方式来进行选择。

　　（1）以展现组织、企业、产品的理念与特质为目的，选择适合的标准色。

　　例如美的的标准色（见图 3-6）是一款纯净的蓝色，意在展现科技为生活带来的安全、便利、美好。

　　又如大宝的标志（见图 3-7），标准色是中国红，既展现了国货老品牌"物美价廉"的品牌理念，又寓意朝气蓬勃的年轻状态。

　　（2）以扩大企业与品牌之间的差异为目的，选择与众不同或鲜艳夺目的色彩，达到强化识别性和品牌印象的目的。

　　例如德芙的标志（见图 3-8），标准色是巧克力色。见到这款颜色，受众就会不由自主地联想到德芙的主打产品巧克力，并进一步联想到巧克力香醇的味道和柔滑的口

图 3-8 德芙标志

感，受众脑海中关于品牌和产品特性的印象得以加深。

又如蒂凡尼的标准色（见图 3-9），这是一款被称为"蒂凡尼绿"的标志性色彩，它介于绿色与蓝色之间，既像清晨阳光下翠绿色宝石的颜色，又像知更鸟蛋的颜色（在西方文化中，知更鸟被认为是幸福的化身）。蒂凡尼公司选择这款颜色作为品牌标准色，寓意清新、高贵、自然、美好、幸福、浪漫。提到蒂凡尼，受众的脑海中便跳出这款美丽的色彩。

图 3-9 蒂凡尼的标准色

图 3-10　IBM 标志

图 3-11　韵达标志

图 3-12　交通银行标志

二、标准色的表现形式

根据标志中的色相数量，标准色可分为单色标准色、双色标准色和多色标准色三种表现形式。

（1）单色标准色的视觉效果简洁而强烈，便于受众记忆。IBM、韵达、浦发银行等品牌的标志，都是代表案例（见图 3-10 至图 3-12）。

设计单色标准色的标志时，要注意在标志的图形和文字的造型上下功夫，以免视觉效果显得单调直白。

（2）为了完整地展现标志的含义，增强标志的视觉动感，很多品牌将两个同类色或两个对比色的组合，抑或是"黑色＋彩色"的组合作为标准色，这就是双色标准色（见图 3-13 至图 3-15）。

例如汉堡王的标志（见图 3-13），标准色是红色和橘色这对同类色的色彩组合：红色是品牌名的色彩，橘色象征汉堡包的面包胚。

又如圣农的标志（见图 3-14），标准色是橘色和绿色这对对比色的色彩组合：橘色象征阳光，绿色象征蔬菜等农作物。

再如顺丰的标志（见图 3-15），标准色是黑色和红色的色彩组合：黑色寓意诚信、正直、冷静、内敛、稳健、务实；红色在视觉上起到画龙点睛的作用，寓意激情、创新、进取。

双色标准色选用同类色组合，优点是

图 3-13　汉堡王标志

图 3-14　圣农标志

图 3-15　顺丰标志

图 3-16　同类色标准色标志习作

色彩搭配统一和谐，但如果两种色彩过于相近，会给人含混模糊的感觉，可通过拉开距离、调整两种色彩的纯度和明度、使用白色线条或图形作为过渡等手段来丰富视觉效果（见图 3-16）。

双色标准色选用对比色组合，优点是视觉效果醒目、冲击力强，但如果处理不当，画面会显得杂乱、俗气，可通过调节色彩的纯度、明度、面积，两种色彩有一部分相混，使用白色线条或图形作为过渡等手段来处理好两种色彩之间的平衡（见图 3-17 至图 3-18）。

图 3-17　百事可乐标志

图 3-18　万事顺卡标志

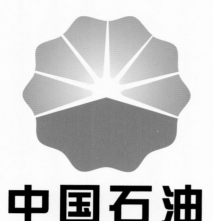

图 3-19　中国石化标志

图 3-20　伊利标志

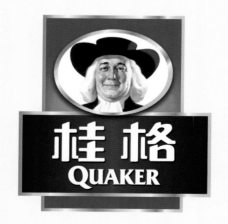

图 3-21　桂格标志

（3）多色标准色，就是在标志设计中采用三种及三种以上的色彩组合。多色标准色给人以缤纷、华丽、热烈之感，快消品、服装、儿童用品等行业的品牌往往采用多色标准色（见图 3-19 至图 3-23）。

例如中国石油的标志（见图 3-19），标准色是红色、橘色、白色的色彩组合，三种颜色组成了"日出群山，光芒万丈"的意象，既寓意"日出昆仑"，以纪念新中国第一个天然石油基地——玉门油田，又寓意中国石油这家企业朝气蓬勃、前程似锦。

多色标准色的设计难度较大，处理不当的话，容易使画面显得杂乱无章。在设计时，要注意通过调节不同色彩的纯度、明度、面积、位置等，使色彩达到协调与平衡。

图 3-22　白象标志

图 3-23　微软标志

标志与企业形象设计
Logo Design and
Corporate Image Design

第二节　标志设计中的色彩运用原则

标志设计中的色彩运用，主要遵循识别性、简约性和情感性这三大原则。

一、识别性

标志色彩的识别性，是指将色盘上的颜色，结合设计者对标志主题的理解而最终形成的色彩，它既能够反映标志的主题属性，并达到独特的视觉效果，又能够区别其他品牌的标志色彩。

色彩是标志为人们所记忆的重要元素，个性化的专有色彩可以加深受众脑海中的品牌印象。但现实情况是，标志不计其数，而红、橙、黄、绿、青、蓝、紫等基本色是有限的，能像蒂凡尼那样将一款中间色与品牌形象紧密结合在一起的案例并不多，因此标志色彩的识别性不仅依靠色彩本身，还

要结合标志中的图形与文字。

例如标准色中都包含红色，麦当劳（见图1-10，第4页）的被记忆点是大大的黄色字母"M"，肯德基（见图1-34，第10页）的被记忆点是品牌创始人"肯德基爷爷"。

二、简约性

标志色彩的简约性，简单直白地讲，就是标准色要少而精准，力求用最少的颜色来反映标志的主题，能用单色的，就尽量不用双色，过多的色彩会令画面显得杂乱，且不容易记忆（见图3-24至图3-27）。

图3-26　英特尔标志

图3-25　佰草集标志

图3-24　鸿星尔克标志

图 3-27　OPPO 标志

图 3-28　立顿标志

图 3-29　联想标志

图 3-30　美团标志

三、情感性

色彩具有丰富的情感表达和心理影响，如红色给人热烈、喜庆、温暖的感受；蓝色给人沉稳、冷静、理性的感受；黄色给人醒目、高效、紧急的感受。

例如立顿的标志（见图 3-28），标准色采用红色和黄色这对暖色组合，令受众联想到阳光和煦的午后那杯暖暖的红茶，由此产生温暖、治愈、安心之感。

又如联想的标志（见图 3-29），通过蓝色这款单色标准色，科技感、冷静感、畅想感得以展现。

再如美团的标志（见图 3-30），一只黄色的袋鼠图形既营造出活泼可爱的品牌形象，又寓意快捷高效。

而蒙牛的标志（见图 3-31），标准色采用绿色这款单色标准色，令受众联想到绿色的草原，由此解读出品牌方希望传达的"天然、安全、健康"的信息。

需要注意的是，不同的文化对于色彩的认知存在共性与差异，设计师要充分了解受众所在的文化环境，避免触碰到文化禁忌。

图 3-31　联想标志

图 3-32 波司登标志

根据本章介绍的相关理论知识，解读如图 3-32 至图 3-52 所示的案例（解读是开放性的），并各设计一款单色标准色、双色标准色、多色标准色的标志，主题不限。

图 3-33 小红书标志

图 3-36 bilibili 标志

图 3-34 吉普标志

图 3-37 国美标志

图 3-35 知乎标志

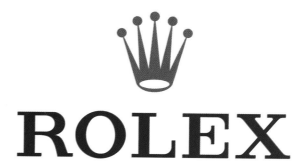

图 3-38 劳力士标志

标志设计的色彩表现 **059**

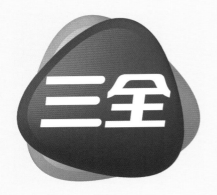

图 3-39　三全标志

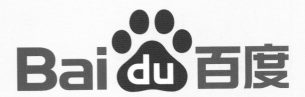

图 3-42　百度标志

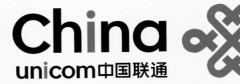

图 3-43　中国联通标志

图 3-40　大嘴猴标志

图 3-44　动感地带标志

图 3-41　抖音标志

图 3-45　三顿半标志

图 3-46　中国移动标志

图 3-50　腾讯网标志

图 3-47　别克标志

图 3-49　汰渍标志

图 3-51　2022 年北京冬奥会标志

图 3-52　搜狐标志

图 3-48　海信标志

扫码获取本章课件

扫码获取思政内容

第四章
标志设计的
表现手法

教学目标

1.使学生熟练掌握标志设计的表现手法，并根据设计主题和内容的需要，恰当地运用于设计实践中。

2.使学生熟练掌握多种表现手法的叠加运用。

教学关键词

表象　象征　对比　反衬　对称　反复　渐变　叠加　折叠　共形　旋转　分离

局部特异　立体化

一个好的标志不仅要符合设计原则，还要能够激发观众的好奇心和兴趣。

——保罗·兰德

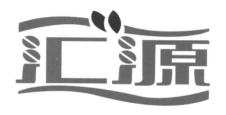

图 4-1　汇源标志

图 4-2　宾堡标志

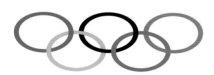

图 4-3　奥运会标志

图 4-4　粉丝带标志

标志设计的表现手法众多，我们在此列举如下十四种。

一、表象

表象是指通过人的感知而形成的感性形象。比如我们在一家店的招牌上看到猫狗等宠物的形象，即使不看招牌上的文字，也可以猜出这家店不是宠物医院，就是宠物用品店。

表象的表现手法具有直接、明确、一目了然的特点，易于受众理解与记忆。在标志设计中，表象表现手法一般采用与标志内容有直接关联的形象。

例如汇源的标志（见图 4-1），果树的树叶令人联想到各种水果，品牌主打产品果汁就呼之欲出了。又如宾堡的标志（见图 4-2），戴着面包师帽的小熊软萌可爱，令人联想到松软香甜的面包。

二、象征

象征的表现手法一般通过具体的实物来表示抽象的含义，从而增加作品的意象层次和象征意义。在标志设计中，可通过色彩象征、图形象征等手法来进行艺术表现。

例如奥运会标志（见图 4-3）中不同颜色的五环象征五大洲，它们环环相扣，象征团结、友谊、互助的奥运精神。

又如粉丝带的标志（见图 4-4），它已经成为全球乳腺癌防治活动的标识，每年

图4-5 以"成都市食品安全"为主题
的标志

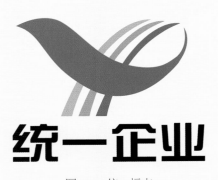

图4-6 统一标志

图4-7 优酷标志

的"粉丝带乳腺癌防治宣传日",许多国家的政要、名流会在这一天佩戴粉丝带,以呼吁公众关注女性乳房健康。

再如以"成都市食品安全"为主题的标志(见图4-5),它的图形是一只可爱的熊猫,受众很容易将其与"四川·成都"联系起来。

三、对比

对比的表现手法就是突出不同元素之间的差异,产生视觉冲击力,使标志更加醒目、更具设计感。对比的方式多种多样,如粗细对比、大小对比、方向对比、色彩对比、虚实对比等(见图4-6至图4-8)。

四、反衬

反衬的表现手法是利用与主要形象相反、相异的次要形象来衬托主要形象的一种艺术表现手法,瑞幸的标志就是典型案例(见图4-9)。

瑞幸咖啡的英文名是"Luckin Coffee",标志的设计灵感源于品牌名,鹿在英文中代表"幸运",而瑞幸希望传达给顾客幸运和美好的体验。设计师以大面积的蓝色为主视觉色调,搭配白色的鹿的剪影,给人以简约、纯净、安宁、美好、清新之感,符合当今消费者的审美,也契合了品牌格调。

五、对称

对称的表现手法,就是将标志中的图

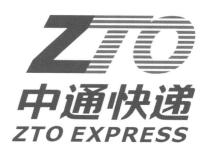

图 4-8　中通标志

图 4-9　瑞幸标志

图 4-10　中国工商银行标志

形和色彩设计为对称状态。这样的标志拥有稳定、均衡、和谐、庄重之美，给人以安全感和可信赖感。同仁堂的标志、华为的标志（见图 1-11 至图 1-12，第 5 页）、中国工商银行的标志（见图 4-10）都是这方面的代表。

六、反复

反复的表现手法就是让相同或相似的要素重复出现。这种表现手法包括单纯反复和变化反复。

单纯反复是指标志中的某一元素简单、反复地出现，从而产生整齐感、均衡感和韵律感，例如奥迪的标志（见图 4-11）。奥迪公司是由四家汽车公司合并而成的，四个圆环象征四家公司，圆环环环相扣寓意团结、合作、奋发向上。

变化反复是指一些元素在平面上采用不同的间隔形式反复出现，从而产生节奏美和韵律美。使用这种表现手法时，要注意变化的元素不要破坏整体的韵律感。

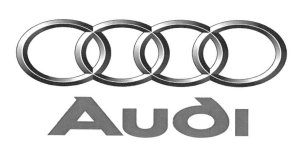

图 4-11　奥迪标志

图 4-12　叠纸标志

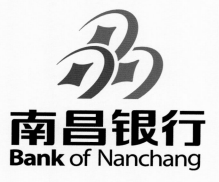

图 4-13　南昌银行标志

图 4-14　微信朋友圈标志

例如叠纸的标志（见图 4-12），反复出现的元素是红色的长方形色块和白色的圆点，错落摆放构成了变化反复。简洁而灵动的设计，完美展现了这家游戏公司的独特个性以及对创意的追求。

又如南昌银行的标志（见图 4-13），相同的图形反复出现，而左下角图形的色彩成为"反复中的变化"，起到了画龙点睛的作用。

七、渐变

渐变的表现手法是指将两种以上的要素有规律地循序变动排列，如由近到远、由大到小、由浓到淡、由弱到强、色彩渐变等。这种表现手法是一种渐层式变化，能赋予标志节奏感和韵律感，给人流畅、新颖、丰富多彩的视觉感受，多用于表达层次感、空间感或多元感，例如微信朋友圈的标志（见图 4-14），就通过渐变的表现手法，表达了"我和我的朋友，丰富多彩的生活"的主题。

采用渐变的表现手法，因为视觉元素较多，处理时要注意平衡与统一，否则很容易令视觉显得凌乱。

八、叠加

叠加的表现手法是将一个图像覆盖在另一个图像上，使标志更具层次感、空间感和立体感，也使标志的结构更加紧凑（见图 4-15）。但这种表现手法把握起来有难度，处理不当的话，视觉会显得杂乱无章。

图 4-15　2015 年米兰世界博览会标志

图 4-16　博通标志

图 4-17　广发银行标志

图 4-18　西安广播电视台标志

九、折叠

折叠的表现手法是指将图形的某一部分翻转，与另一部分巧妙相连。在标志设计中运用这种表现手法，可产生立体感，使标志具有较强的装饰效果。

折叠的表现手法包括硬折叠和软折叠两种形式。硬折叠是在转折处好似截然断开一般，没有厚度和层次，给人干净、利落、果决之感（见图 4-16 至图 4-17）；软折叠委婉流畅，转折处有厚度感和空间感，具有柔和的曲线美（见图 4-18）。

十、共形

共形的表现手法是利用两个或两个以上相同图像共生共存，或是利用两个或两个以上不相同图像的相同部分相互借用、相互制约又相互依存，从而形成新的图像。

在标志设计中采用这种表现手法，能使标志产生别具一格的视觉效果，更具创意感和设计感（见图 4-19）。

图 4-19　共形标志习作

南京银行

BANK OF NANJING

图 4-20　南京银行标志

十一、旋转

旋转的表现手法是指图形绕着一个定点旋转一定的角度，从而得到新的图形。这种表现手法能使标志产生运动感，给人带来圆满、团圆、平等、互惠、共赢、和谐之感（见图 4-20 至图 4-23 ）。

图 4-21　中国环境标志

图 4-22　江苏银行标志

图 4-23　旋转标志习作

图 4-24　旋转标志习作

需要注意的是，采用这种表现手法的标志，其图形整体并不一定是圆形的，例如图 4-24 所示的设计习作，标志的图形整体是三角形，给人以凌厉干练而不失团结和谐之感。

十二、分离

分离的表现手法是通过割裂、挤压、错位、中断等方式，将一个完整的图像打散，然后根据需要进行新的组合，构成新的图形。这种表现手法可以起到画龙点睛的作用，赋予标志更多的创意感与设计感。设计时，分离的部分需要保持与整体图形的联系，并且二者的图形要力求简洁，以免影响可辨识度和被记忆度（见图 4-25 至图 4-26）。

图 4-25　中国建设银行标志

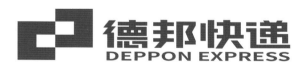

图 4-26　德邦快递标志

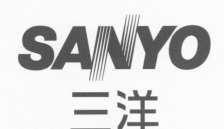

图 4-27 三洋标志

图 4-28 苏宁银行标志

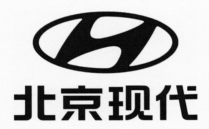

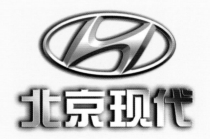

图 4-29 北京现代标志

十三、局部特异

局部特异的表现手法是指对图像的局部进行断裂、变形、缩放、颜色或肌理的调整、局部装饰等变化处理，从而增加图像的趣味性和设计感。这种表现手法可以带给人意外的惊喜或震撼之感，抑或是打破常规的新颖感。

采用这种表现手法，特异的部分将成为视觉的焦点，但"特异"不是单纯的、生硬的变异，它与整体图形是有内在联系的，要处理好二者的关系。

此外，特异的部分不应超过两个，否则会使画面杂乱、无重点。

例如三洋的标志（见图 4-27），就将字母"N"的局部虚化，但整体色彩不变，以此增强标志的设计感。

又如苏宁银行的标志（见图 4-28），右侧图形的一抹红色成了画面的亮点，整体效果和谐统一，且有画龙点睛之笔。

十四、立体化

立体化的表现手法是通过材料、形状、色彩、点线面来表现标志的立体感与空间感。与传统的平面标志相比，立体化的标志能给人新奇的视觉感受。

例如北京现代的标志（见图 4-29），大家可以对比平面标志（上）和立体标志（下）的视觉感受，就会发现立体标志富有金属质感，更具现代感和科技感。

MMHH
DESIGN
STUDIO

通过本章的学习，大家可以发现：标志设计有时不只采用一种表现手法。

例如图4-14所示的微信朋友圈的标志（第58页），就采用了渐变与旋转这两种表现手法。又如图4-22所示的苏宁银行的标志（第61页），则采用了对比与旋转这两种表现手法。

请设计一款带图形的标志，至少采用本章介绍的一种表现手法，可以尝试结合两种表现手法，样例见图4-30至图4-45。

图4-31　中国银联标志

图4-32　华夏银行标志

图4-33　中国民生银行标志

图4-30　设计习作

EXPO
2010

SHANGHAI CHINA

图 4-34　2010 年上海世博会标志

中国光大银行

CHINA EVERBRIGHT BANK

图 4-37　中国光大银行标志

图 4-35　雪铁龙标志

babycare

mother's love

图 4-38　标志习作

泰康人寿
Taikang Life

图 4-36　泰康人寿标志

中国进出口银行

THE EXPORT-IMPORT BANK OF CHINA

图 4-39　中国进出口银行标志

图 4-42　标志习作

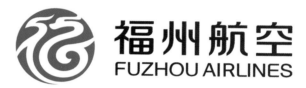

图 4-43　福州航空标志

图 4-40　标志习作

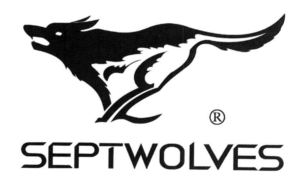

图 4-44　七匹狼标志

图 4-41　标志习作

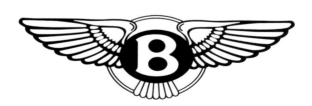

图 4-45　宾利标志

第五章
标志的设计流程

教学目标

使学生熟悉标志的设计流程所包含的六个步骤。

一、调查与收集信息；

二、确定设计定位与设计构思；

三、绘制草图；

四、绘制正稿；

五、编写说明；

六、印刷成品。

教学关键词

调查与收集信息　定位　构思　草图　正稿　标志特定色彩效果　变体设计

　　标志是企业与社会公众之间的视觉桥梁，它必须向公众传达出企业的行业特性。

<div align="right">—— 奥利弗·沃克</div>

在积累了前四章理论知识的基础上，我们在本章进行设计实践，熟悉标志的设计流程，具体步骤如下。

一、调查与收集信息

标志体现了组织或企业的信息与理念，特别是在商业活动中，标志是企业和品牌形象的重要组成部分。因此，设计师在设计标志之前，需要开展充分的市场调查，收集足够的信息后，才能设计出符合组织、企业、品牌、受众需求的标志。

可以说，调查与收集信息是标志设计的基础。一般来说，设计师需要调查与收集如下信息。

1. 委托方（客户）的基本情况

标志设计的委托方不同，需要调查与收集的信息也不同：对企业或品牌来说，一般需要调查与收集企业或品牌的文化、价值观、经营理念等；对组织、社团来说，则需要调查与收集其性质、主要任务和设立目的。

2. 事物的性质与特征

如果标志需要反映一个具体事物（例如商品）的形状和特征，或是某种具体服务的内容和特征，就需要调查与收集该事物或服务的相关信息，以便挖掘其功能、特点和内在价值。特别在商业活动中，一定要充分了解商品或服务的名称、产地（提供方）、功能、卖点、市场地位、市场覆盖率等信息。

针对公益项目，需要调查与收集公益项目的具体内容和社会意义；针对社会活动，则需要调查与收集社会活动的范围、地区和内容等。

3. 受众的审美需求

标志最终面向的是受众，因此还需要调查与收集受众的年龄、性别、喜好等信息，进行精准定位，进而设计出符合受众审美需求的标志。

例如巴拉巴拉的主打商品是童装，它的标志采用了明黄色，展现了儿童的活动可爱（见图 5-1）。

图 5-1　巴拉巴拉标志

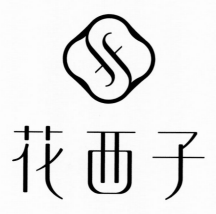

图 5-2　百丽标志

图 5-3　花西子标志

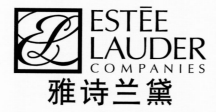

图 5-4　雅诗兰黛标志

图 5-5　郁美净标志

又如百丽的主打商品是女鞋与女包，其市场定位是中高端市场，主要面向 20 岁至 40 岁的都市白领，所以它的标志采用了酒红色，展现了都市丽人的时尚、优雅、自信（见图 5-2）。

4. 同类商品或同行业企业的情况

为了避免标志雷同，设计师还需要调查与收集同类商品或同行业企业的信息，通过研究对方与委托方各自的特点和优势，更精准、更突出地展现委托方产品或服务的独到之处。

例如花西子（见图 5-3）与雅诗兰黛（见图 5-4）同为彩妆护肤品牌，设计风格乍看之下也很相似，但细品之下，花西子独特的东方韵味就出来了。

花西子的英文名为"Florasis"，是"Flora"（花神）与"Sis"（西子，即西施）的组合，寓意使用花西子产品的女性像花神、西子一样动人美丽。花西子的品牌愿景是向世界展示东方文化，做精致时尚的中国彩妆，品牌英文名的首字母"f"组合成的图形，既形似花朵，又形似中国传统建筑中的窗格，展现了中国古典美的含蓄内敛、优雅秀丽，品牌的理念与独特性得以展现。

调查与收集信息后，设计师需要对其进行整理与分析，通过汇总、整合、提炼，明确设计主题和内容、目标受众的特征、同类

标志与企业形象设计
Logo Design and
Corporate Image Design

图 5-6　酷狗音乐标志

图 5-7　TCL 标志

图 5-8　公牛标志

图 5-9　小天鹅标志

商品或同行业企业的特点，为标志设计提供有价值的指导，使设计方向逐渐变得清晰。

二、确定设计定位与设计构思

完成信息的调查、收集与整理后，就可以开始标志设计的第二步——确定设计定位与设计构思。我们可以从以下两个方面着手，进行确定。

1. 从名称及其含义着手

标志设计可直接从企业名称或品牌名称的汉字（见图 5-5）或英文名字母（见图 5-6 至图 5-7）着手构思，对其进行艺术加工，这是最直接的展现方式，被众多品牌所采用。

此外，还可以从名称的含义着手构思，采用有象征意义的图形进行展现。这种方式需要选取与名称含义相关的图形元素，并对其进行提炼、概括、简化、强调等处理，以提升标志的美感与内涵。

例如公牛插座的标志（见图 5-8）就采用了经过艺术加工的公牛头的图形，给人动力十足、力量满满的感觉。

又如小天鹅的标志（见图 5-9）是一只天鹅的剪影图形，给人极高的视觉享受。

2. 从点线面、色彩等抽象元素着手

点线面、色彩是抽象图形的基本元素，它们不仅给人以强烈的视觉冲击和现代感，还被赋予丰富的内涵与情感，有时抽象图形甚至比具象图形更具有魅力。

图 5-10　雅迪标志

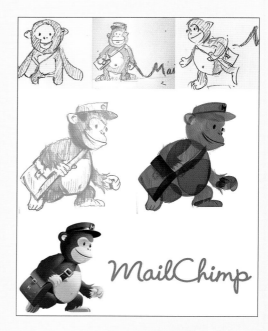

图 5-14　Mailchimp 标志的草图

图 5-11　天能标志

图 5-12　Mailchimp 标志

例如雅迪的标志（见图 5-10），三个橙色的点分别象征科技、品质、助力梦想，组合在一起，形似电动车的车头，简洁而生动地展现了品牌理念。

又如天能的标志（见图 5-11），红色代表强劲动力，蓝色代表科技与环保，抽象图形令人联想到电，受众很容易通过色彩和图形解读出这个电池品牌希望传达的信息。

采用抽象图形来设计标志时，需要辅助文字说明，以提高标志的可读性和信息传达的效率性。

综上所述，标志的"形"与"意"是息息相关的，以形取意是根本，造

图 5-13　Mailchimp 标志运用到网页的效果

型上要简洁明了，构思上要从寓意出发，展现组织或企业的精神、理念，以及商品的特性。

三、绘制草图

根据标志设计的定位和构思，获得灵感并联想，然后通过草图，将脑海中的图像绘制出来。在绘制时，可以通过简单的线条和几何形状来表达标志的基本轮廓，然后筛选出符合设计需求的草图方案，进行后续设计。

在草图绘制过程中，可以尝试多种构思方式和设计方案，不断进行修改和调整，直到达到理想效果为止。需要注意的是，在绘制草图时，每一种方案的设计都需要深入下去，不能过于频繁地变更想法，避免因多次半途而废导致的工作效率低下。

例如，设计师乔恩·希克斯在设计 Mailchimp（一种通过电子邮件订阅 RSS 的在线工具）标志前，深入了解了品牌特质和目标用户，并通过手绘和矢量绘图工具绘制了多个草图，然后在草图的基础上逐步完善并调整 Mailchimp 标志的各个元素和组成部分，最终完成了 Mailchimp 标志的设计（见图 5-12 至图 5-14）。

绘制出草图后，需要与委托方进行沟通，以确定设计方案是否可行。

四、绘制正稿

委托方确定草稿可行后，就可以绘制正稿了。如果设计师是在纸张上绘制草稿，还需要通过扫描仪，将草稿输入电脑中。目前，大多数设计师使用的是 Illustrator、Photoshop、Corel-DRAW 等绘图软件。

提供制作标志的制图法是必要的工作。为了确保标志在绘制过程中的准确性，避免因放大或缩小造成的标志变形，通常采用标志制图法进行绘制，标示出标志的轮廓、线条、距离、角度等精确数值，以便在各种媒体和应用场合中再现。

标志制图法的重点在于将图形、线条等做数值化展现与分析，主要包括方格标识法、比例标识法、圆弧角度标识法。

（1）方格标识法：在正方格子上配置标识，以说明线条宽度、空间位置等关系（见图 5-15）。

（2）比例标识法：以图形造型的整体尺寸作为标识各部分比例关系的参考（见图 5-16）。

（3）圆弧角度标识法：用圆规、量角器来标识图案造型与线条的弧度、角度关系（见图 5-17）。

标志设计完成后，对成品进行检

<p align="center">图 5-15　方格标识法</p>

<p align="center">图 5-16　比例标识法</p>

查与调整也非常重要，这会使标志更为精细美观。例如检查是否存在过于尖锐或突兀的部分；点、线、面、体等元素是否造成视觉偏差；色彩是否造成视觉偏差；标志是否出现透视、变形等。如果出现上述视觉偏差，应进行调整与修正。

检查与调整完成后，需要将标志设计的成品提交给委托方进行确认，并详细沟通细节方面的修改。修改完细节后，标志基本定稿。此时，需要完成如下四个拓展工作：标志特定色彩效果、变体设计、放大与缩小、黑白表现。

1. 标志特定色彩效果

标志特定色彩效果，是指在不同的色彩环境中，标志的色彩使用和展示效果。色彩环境包括不同的背景颜色、不同的光线环境等因素。

标志的特定色彩不是固定的，将标志应用到不同的媒介和场合中时，可根据实际情况做出相应的调整，以

<p align="center">图 5-17　圆弧角度标识法</p>

标志与企业形象设计
Logo Design and
Corporate Image Design

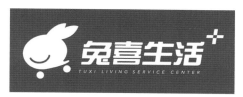

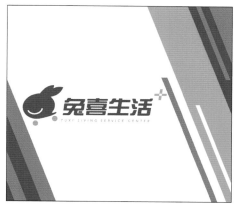

图 5-18　兔喜生活标志及其应用

保证标志在不同的环境中都能够达到良好的视觉效果和辨识度。

例如兔喜生活的标志，标志的主色是蓝色，辅色是白色、橙色和一款不同纯度的蓝色，根据不同的载体（快递单、门店招牌、海报等），这几款颜色会有相应的调整（见图5-18）。

再如苏泊尔的标志，主色是橙色，辅色是白色，根据不同的载体（产品、海报、门店招牌等），两款颜色会有相应的调整（见图5-19）。

2. 变体设计

标志的变体设计，是指在保持标志标准形态的基础上，为适应各种媒体和应用场合的需要，对标志进行相应的调整。这些调整通常包括组合方式的变化、文字或线条粗细的变化、色彩和形态的变化等。

进行变体设计时，主要通过增减标志中的某个元素，改变元素的排列方式，或改变文字的大小与字体粗细，抑或是改变色彩的组合等方式来实现不同的设计效果，使标志能够更好地适应不同的媒体和应用场合。

例如西门子的标志，品牌方根据不同媒体和应用场合变换色彩，增减广告语这一元素，变换字体粗细（见图5-20）；而大众点评网的标志，会变换横版和竖版的排列方式（见图5-21）。

3. 放大与缩小

放大和缩小是标志设计中非常重要的一个方面，因为标志在应用过程中，需要采用不同的尺寸进行展示，并且要保持较高的清晰度和辨识度。

在缩放标志的过程中，需要按照

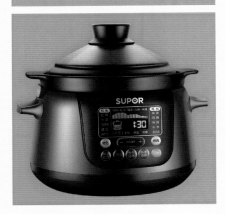

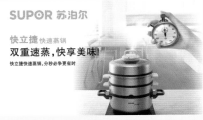

图 5-19　苏泊尔标志及其应用（1）

一定的比例进行，以保持各个元素之间的关系不变。一般来说，标志的缩放比例最好为 50%~200%。为了保证标志在不同尺寸下仍保持较高清晰度，设计者需要根据标志的设计要素和特点，调整标志的线条粗细、字体大小、图形比例等。

4. 黑白表现

在某些媒体和应用场合下，为了保证标志的展示效果和适应性，需要对标志进行黑白表现处理。同时，黑白表现能够帮助设计师更好地评估标志的线条构成和整体形状，以及标志的辨识度和视觉效果。

标志的黑白表现有以下四种方式。

（1）线条式单色：将标志的元素转换为单一颜色的线条进行展示，通常使用黑色、白色、灰色等单色（见图 5-22）。

（2）填充式单色：将标志的元素转换为单一颜色进行填充，并且设置所有填充均为统一颜色，通常使用黑色、白色、灰色、蓝色、红色等单色进行展示（见图5-23）。

（3）线条式双色：将标志的元素转换为两种颜色的线条进行展示，通常使用黑白、黑红、蓝白等双色，不过这种形式并不常被采用。

（4）填充式双色：将标志的元素转换为两种颜色进行填充，通常使用黑白、黑红、蓝白等双色（见图5-24）。

标志与企业形象设计
Logo Design and
Corporate Image Design

SUPOR 苏泊尔

图 5-19　苏泊尔标志及其应用（2）

SIEMENS
西门子

SIEMENS
西门子电器
Ingenuity for life

图 5-20　西门子标志的变体

dianping.com

dianping.com

图 5-21　大众点评网标志的变体

图 5-22　李宁标志的线条式单色

图 5-23　李宁标志的填充式单色

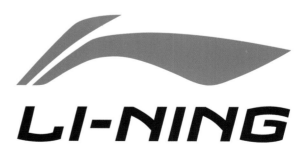

图 5-24　李宁标志的填充式双色

图5-25 标志习作的反白稿（上）和黑稿（下）

五、编写说明

正稿的拓展工作完成后，要将最终成品的电子版连同标志说明一起提交给委托方。标志说明通常是一份短小精练的文档，用于对一个品牌的标志进行文字描述和解释，旨在帮助委托方更好地理解设计师的想法，了解标志的设计理念、图形元素、配色方案、字体等信息。

标志说明通常与标志配套使用，通过标志说明，组织、企业、品牌可以更好地将标志运用融入营销中，助力自我形象的树立与提升。

书写标志说明，行文要简明扼要、易于理解、重点突出，能够精准描述标志的设计理念和具体元素，委托方可以据此进行规范化管理。

六、印刷成品

接下来，就要打印黑稿和标准色稿了。打印黑稿是指采用单色来印刷标志的成品，以黑色印刷为最佳。黑白的印刷稿省去了标准色稿的一些细节部分，运用起来比较方便，几乎适用于任何媒体和场合（见图5-25）。

如果说图形为标志构建起了骨架，那么色彩就为标志增添了鲜活的血肉。打印标志的黑稿的同时，还要打印标志的标准色稿，以确认标准色模式下的标志是否存在需要修改之处。

黑稿和标准色稿打印完成后，如果无修改，一款标志的设计工作就算完成了。

实践训练

通过本章的学习，大家初步了解了标志的设计流程。请完成以下训练。

1. 学习我们熟悉的标志的变体设计，并运用到自己的设计实践中（见图5-26至图5-30）。

2. 选择一款标志，为其制作黑稿（见图5-31至图5-32）。

3. 假设有委托方请你设计标志，请设定委托方的情况与要求，然后设计一款标志（见图5-33至图5-43）。

图 5-26　中信银行标志的变体

图 5-28　爱奇艺标志的变体

图 5-27　QQ 音乐标志的变体

图 5-29　圆通速递标志的变体

图 5-30　亨氏标志的变体

图 5-31　亨氏标志的标准色稿

图 5-32　亨氏标志的黑稿

假设：一家房地产企业，建成了一个名叫"玖宸府"的居住社区。"玖宸"即"九宸"，也就是"九天"，指代高空或仙境。该企业希望通过这个名字，展现"高端住宅"的商品定位。

要求：标志要设计得古色古香，展现古典、人文的氛围。

设计说明：如图 5-33 所示的标志习作，其主要元素是古典风建筑、中英文名称和印章，以此展现古典感与人文感。标志中的云纹与建筑浑然一体，既展现了"玖宸"这个主题，又规避了禁忌（如果简单粗暴地使用祥云图案的话，容易令人联想到冥币上的天宫）。

假设：一款类似抖音的创意短视频社交软件，中文名为"出圈"，英文名为"Come to the Front"，广告语是"秀出独一无二的自己"，目标人群是年轻一族，理念是"创作高质量的、极具个性的、健康向上的短视频"。

要求：标志要设计得简洁时尚，符合年轻人的审美倾向。

设计说明：如图 5-34 所示的标志习作，标准色采用黑色这款单色标准色，几乎可以适配任何发布媒体和场合，同时黑色象征自信、坚强、特立独行。图形为四个圆环环环相扣，

标志与企业形象设计
Logo Design and
Corporate Image Design

图 5-33　"玖宸府"标志习作

出圈 Come to the Front
秀出独一无二的自己

图 5-34　"出圈"标志习作

乐 动 音 乐
心 随 乐 动

图 5-35　"乐动音乐"标志习作

每个圆环又有一笔线条飞逸出去,寓意"出圈"。该款标志意在追求较强的视觉冲击感,以及简洁、时尚、动感之美,图形与色彩搭配得相得益彰,契合了品牌调性,也满足了受众的审美需求。

假设:一款名为"乐动音乐"的音乐软件,广告语是"乐动音乐,心随乐动"。目标受众是高校学生和通勤一族。

要求:简洁、时尚、动感,符合受众的审美倾向。

设计说明:如图5-35所示的标志习作,点与线构成了音频的动态图像;标准色采用黑与红这对双色组合,对比鲜明醒目。

假设:一款手机安全软件,名为"红鹰卫士",广告语是"红鹰卫士,敏锐守护",卖点是"像鹰眼一般锐利,不放过任何病毒、系统垃圾、垃圾短信和骚扰电话"。

要求:将红鹰具象化,视觉效果要极为醒目,便于识别与记忆。

设计说明：如图 5-36 所示的标志习作，图形是一只眼神锐利、威风凛凛的红鹰，品牌形象得以具象化，可以在受众脑海中留下深刻印象。鲜亮的红色搭配霸气十足的图形，极具视觉冲击力。

假设：一个食品厂家开始布局"回忆产品"的产品线，推出了一个名为"儿时记忆"的品牌，产品主要是70后、80后、90后儿时的零食，例如老棒冰、麦乳精。

要求：怀旧风。

设计说明：如图 5-37 所示的标志习作，图形采用斑驳印章的形式，配合广告语"就是这个味儿"，给目标受众"经过大家认证的儿时味道"的感觉。斑驳的红印章还令人想起"儿时仰望树冠，树叶间漏下阳光"的画面，怀旧感瞬间拉满。

假设：一个高端文具品牌，主打产品是商务签字笔。中文品牌名是"山峰"，英文品牌名是"Mountain"，广告语是"书写·人生·攀登"。

要求：要展现高端感，表现"翻越重重考验，勇攀高峰"的主题。

设计说明：如图 5-38 所示的标志习作，标志的标准色是黑、白、金三色组合，通过色彩来展现高端感。图形为山峰的这款设计（上），山峰的线条寓意"攀登，合作"，视觉感受较为沉稳内敛；图形为山峰与太阳的组合的这款设计（下），寓意"攀登，希望"，视觉感受较为积极明朗。

假设：一个类似当当网的图书销售网站，名为"书成"，意即"让阅读见证成长"。

要求：视觉效果简洁清新，直观展现"让阅读见证成长"的主题。

设计说明：如图 5-39 所示的标志习作，图形采用对称式构图，展现了"让阅读见证成长"的主题；标准色采用两款不同纯度与明度的蓝色的同类色组合。整体设计给人以冷静、安心、积极向上的感觉。

假设：一个名为"闽东"的茶叶品牌，产品卖点是"自然、健康、清香宜人"。

要求：视觉效果要清新典雅，富有中国风。

设计说明：如图 5-40 所示的标志习作，图形采用对称式构图，左半部分运用了玉璧花纹的纹样，中间部分对"闽"字做了艺术加工，将茶叶的图形融入其中。标准色采用绿色和

红鹰卫士
敏锐守护

图 5-36 "红鹰卫士"标志习作

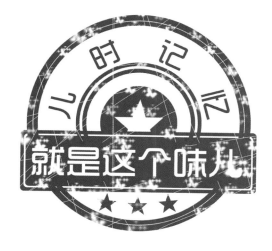

图 5-37 "儿时记忆"标志习作

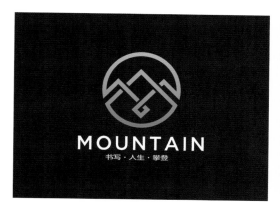

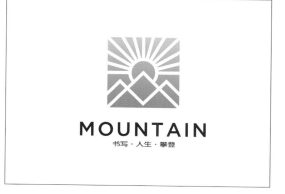

图 5-38 "山峰"标志习作

图 5-39 "书成"标志习作

图 5-40 "闽东"标志习作

端禾智能科技

图 5-41 "端禾智能科技"标志习作

白色的组合。整体设计给人以清新、秀丽、典雅之感。

假设：一家名为"端禾智能科技"的高科技公司，主要提供人工智能方面的产品与服务。

要求：视觉上要有较强的品牌烙印，且富有科技感。

设计说明：如图 5-41 所示的标志习作，"端禾"两个字的首字母"D"和"H"经过艺术加工，被融合为一体。图形的右下角部分采用了分离的表现手法，象征科技的进步与科技转化的持续输出。标准色采用常见的黑色与蓝色的组合，给人以冷静感、沉稳感与科技感。

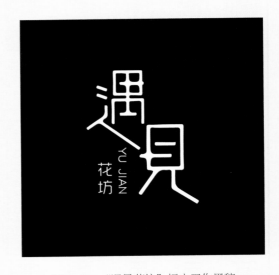

图 5-42 "遇见花坊"标志习作黑稿

标志与企业形象设计
Logo Design and
Corporate Image Design

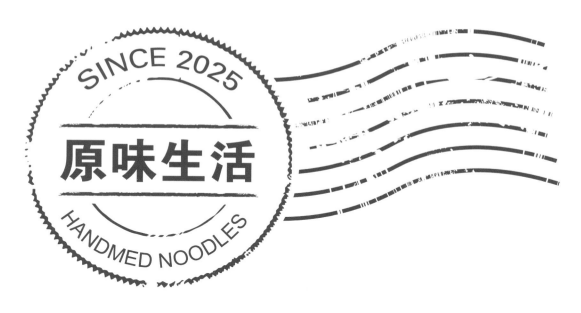

图 5-43　"原味生活"标志习作

假设：一家名为"遇见花坊"的花店，店面装修主打小清新风格。

要求：视觉效果要简洁、清新、治愈，符合年轻一族的审美倾向。

设计说明：如图 5-42 所示的标志习作，为了不抢花卉的视觉，标准色被设定为黑色或白色（根据不同的媒体和发布环境而变换），这种色彩方面的极简设计，被越来越多的年轻人所喜爱。经过艺术加工的字体既简洁，又充满了清新感、文艺感与治愈感。整体设计契合了品牌调性，也满足了受众的审美需求。

假设：一家名为"原味生活"的面馆，卖点是"手工，原汁原味"。

要求：视觉效果要自然、清新，且有较强的设计感，帮助品牌在消费者脑海中建立起深刻的品牌印象。

设计说明：如图 5-43 所示的标志习作，图形采用邮戳的形式，邮戳的波浪线正好与面条的意象重合。对于今天的人而言，"邮戳"意味着"慢时光"与"怀旧"，令人联想到家人做的手擀面，那种怀念感与温暖感便充斥心头。标准色采用深绿色这一单色，寓意"自然、健康、原汁原味"。

扫码获取本章课件 扫码获取思政内容

第六章
标志的具体应用

教学目标

1. 使学生了解非商业标志、商业标志、公共标识的定义、特点与使用场合。

2. 使学生了解标志设计中的一些禁忌通识。

3. 使学生可以品鉴出优秀标志设计的成功之处，同时可以指出触碰了禁忌的标志设计中哪些内容需要修改。

教学关键词

非商业标志　商业标志　公共标识　肯定表达　否定表达　禁忌

艺术和设计无法被定义，只能被感受。

——莫奈

图 6-1 世界粮食计划署标志

图 6-2 国际红十字会标志

图 6-3 国际爱护动物基金会标志

第一节 各种类标志的应用

根据使用性质，标志可分为非商业标志、商业标志和公共标识。

一、非商业标志

非商业标志主要包括行政组织类标志和社会组织类标志。

行政组织类标志主要包括国徽、党徽、校徽，各种行政机关的标志，各种世界性、专业性、政府间的国际组织（见图 6-1）等。

社会组织类标志主要包括各种非政府间的非营利性组织的标志（见图 6-2 至图 6-3）。

因为这两类组织的服务对象是地区、国家乃至世界范围内的人，所以这两类标志通常会表现出特定的世界观与价值观，树立神圣、专业、充满爱心与奉献精神的形象。设计这两类标志的原则是充分展现其使命、职责、精神内涵与价值取向。

行政组织类标志应该采用体现庄严感、肃穆感、神圣感的图形，各视觉元素和整体视觉应追求美观大方，并可准确地展现其精神风貌与文化风采，表达上要采用肯定的、富有感染力的方式。

社会组织类标志是一种拥有社会公益使命的精神形象代表，象征着自然界与人类社会的可持续发展，反映了人与人之间

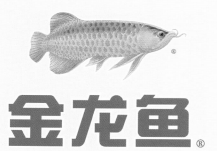

图 6-4　金龙鱼标志

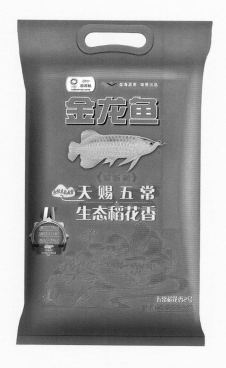

图 6-5　金龙鱼标志在产品包装中的应用

共同营造美好世界的祈愿。这类标志在设计上既要体现神圣感与奉献感，又要展现出爱、和平、希望、帮助、温暖、环

保等温情的、正能量的情感与氛围。

二、商业标志

商业标志，就是商业活动中代表企业或品牌的标志。这种标志在我们的生活中随处可见。

商业标志因为其营利属性，通常被设计得较为时尚或复古、抢眼、辨识度高，追求在视觉与精神上令受众拥有愉悦感受，并且可以精准地展现企业与品牌的特质、理念与愿景。

商业标志的设计原则，我们在第一章中已经介绍过（第 10 页），本章不再赘述。在此，我们重点聊一聊标志设计的定位原则、"与时俱进"原则和个性原则。

1. 定位原则

商业标志因不同的企业与品牌而风格各异，它可以是热情向上的，如华为的标志（见图 1-12，第 5 页），也可以是冷静理性的，如知乎的标志（见图 3-35，第 57 页）；可以是动感劲爆的，如红牛的标志（见图 1-30，第 9 页），也可以是优雅复古的，如花西子的标志（见图 5-3，第 78 页）。总之，定位原则是非常重要的。

例如金龙鱼的标志（见图 6-4），单就图形而言，可能它并不符合当今年轻人的审美，但这个品牌的主打产品是米面粮油，它需要营造出吉祥喜庆、年年有"鱼"

的氛围。在我们中国人眼中，金龙鱼被视为"鱼中之龙"，象征富足、尊贵、繁荣、天长地久，因此金龙鱼的标志设计（金色的鱼搭配红色的品牌名文字）是极为契合品牌气质与理念的。况且一个经营了二十多年、已经在消费者心中建立起深刻的品牌印象的标志，是不能轻易改变的。

2."与时俱进"原则

"不能轻易改变"并不是说不可以作出调整，商业标志需要"与时俱进"，根据时代的变化与受众审美倾向的变化，作出相应的调整（见图6-6）。

3.个性原则

标志的个性原则也被称为标志的差异化原则，是指一家企业有别于其他同行业企业标志或一个品牌有别于其他同类品牌标志的策略（见图6-6）。

我们以霸王茶姬和茶颜悦色的标志对比（见图6-7）为例。

两个品牌都经营新中式茶饮，标志中的人物形象都是一位女子，并且标准色中都有红色，二者在风格上做了差异化策略。

霸王茶姬的设计灵感之一是京剧段子《霸王别姬》，人物形象中蕴含了浓郁的京剧造型元素，并且参考了佛像的神态和线条感，以此展现平和、安宁、包容万物的气质，人物的气场自然显露，寓意勇于挑战、追求理想，也反映了霸王茶姬要将新中式茶饮推广到全球的愿景。标准色选用醒目的大红色，主打一个"霸气外漏"，令受

图6-6　可口可乐标志设计的变迁

图 6-7　霸王茶姬和茶颜悦色的标志对比

众联想到茶饮的提神醒脑。

在茶颜悦色的标志中，一个美人手执团扇，温婉典雅，尽显古韵之美，令人联想到茶饮的柔和口感与袅袅余韵。标准色中的红色选用了优雅的酒红色，既与霸王茶姬的大红色有所区别，也与自身标志的气质相得益彰。

三、公共标识

关于公共标识，我们也在第一章里做过介绍（第5页），本章不再赘述。设计公共标识，需要注意以下几点。

第一，图形简明易懂，匹配极简的文字说明，令绝大多数受众都可以解读。随着全球化进程的加速，越来越多的公共标识匹配了中英文文字说明（见图6-8）。

第二，具有跨语言文字、跨地区、跨国界的通识性，可以被不同的文化人群所解读。

第三，可以有否定的表达方式，例如"请勿拍照"，这一点和行政组织类标志的表达方式是有很大区别的（见图6-9）。

第二节　标志设计的禁忌

大千世界，每个民族、国家或地区都有各自的历史、信仰、习俗和法律。标志设计师要尊重标志发布环境的上述情况，避免触碰到标志设计的禁忌，进而引发法律纠纷，甚至是民族矛盾。

图6-8 公共标识

标志设计大致有如下禁忌。

一、法律法规禁忌

根据《中华人民共和国商标法》第一章第十条规定，商标不得使用下列图形和文字。

（1）同中华人民共和国的国家名称、国旗、国徽、国歌、军旗、军徽、军歌、勋章等相同或者近似的，以及同中央国家机关的名称、

图6-9 公共标识范例

标志、所在地特定地点的名称或者标志性建筑物的名称、图形相同的。

（2）同外国的国家名称、国旗、国徽、军旗等相同或者近似的，但经该国政府同意的除外；同政府间国际组织的名称、旗帜、徽记等相同或者近似的，但经该组织同意或者不易误导公众的除外；与表明实施控制、予以保证的官方标志、检验印记相同或者近似的，但经授权的除外。

（3）同"红十字""红新月"的名称、标志相同或者近似的；带有民族歧视性的；带有欺骗性，容易使公众对商品的质量等特点或者产地产生误认的；有害于社会主义道德风尚或者有其他不良影响的。

（4）县级以上行政区划的地名或者公众知晓的外国地名，不得作为商标。但是，地名具有其他含义或者作为集体商标、证明商标组成部分的除外；已经注册的使用地名的商标继续有效。

二、历史、信仰方面的禁忌

标志中不可以出现歪曲历史、煽动民族矛盾的内容；不可以出现涉及邪教、煽动宗教矛盾、侮辱他人正常宗教信仰的内容。

三、文化传统与习俗方面的禁忌

基于实际创作的需要，我们通过以下几个例子来了解我国在标志的图形、颜色、数字等方面的禁忌。

在我国文化中，菊花虽然象征高洁、坚贞、君子，但在某些场合中也象征死亡，所以在设计老年人用品类的标志时，一般不选择菊花的图形。

龟在传统文化中象征长寿，但在某些地方文化中也有辱骂的含义，要注意标志发布环境的语言文化。

虽然以黑白两色或单一黑色作为标准色的标志被越来越多的年轻人所接受，但这种配色在儿童用品类标志、老年人用品类标志中还须谨慎使用。设计这两类产品的标志，采用温馨、明快或淡雅的色彩才是稳妥的。

在我国文化中，数字"4"因为谐音"死"，所以尽量不要出现在标志设计中。因为西方人将"13"视为不吉利的数字，所以也尽量不要采用，以免不利于全球化推广。

上述只是举例说明，具体到实际创作中，还需要设计师认真查询资料，充分了解标志发布环境的文化传统与习俗，避免触碰到禁忌。

实践训练

1. 设计若干款肯定式表达的公共标识，要求标准色有别于传统的黑、白、红的色彩组合，可以带给受众更多明快与温馨的感觉（见图6-10）。

2. 各搜索一款你认为成功或不成功的标志设计，谈谈其独特之处或需要修改之处。

解读示例：如图6-11所示的这款青铜忆的标志习作，图形是一个戴面具的人。他的头部融合了"商"字和饕餮纹的元素，展现了商代青铜器独有的狞厉之美。

而如图6-12所示的这款为工具产品设计的标志习作，工人的形象被处理为骷髅的形象。尽管视觉效果极为抢眼，但骷髅象征死亡，与"安全、便捷"等工具产品的宣传卖点背道而驰，可能会引发消费者的投诉。

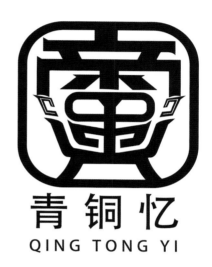

图6-11　青铜忆标志习作

图6-10　公共标识

图6-12　工具产品标志习作

扫码获取本章课件

扫码获取思政内容

7

第七章
标志设计的
综合赏析

教学目标

　　本章提供众多标志设计案例，大家可结合之前所学的理论知识和自己的感受进行解读（见图7-1至7-71）。解读是开放性的，欢迎大家各抒己见，并从这些案例中获得设计思维、设计手法等方面的启发。

教学关键词

　　文字　图形　具象图形　抽象图形　点　线　面　体　色彩　情感　表现手法
　　定位　审美　个性　简洁　中国风

意存笔先，画尽意在。

——（唐）张彦远

图 7-1 喜马拉雅 FM 标志

图 7-2 Boss 直聘标志

图 7-3 豆瓣标志

图 7-4 讯飞星火标志

图 7-5 夸克标志

图 7-6 网易新闻标志

图 7-7 民宿标志习作

图 7-8　中国铁路标志

图 7-9　腾讯视频标志

图 7-10　盛京银行标志

图 7-11　特步标志

图 7-12　苏菲标志

图 7-13　中华牙膏标志

图 7-14　吉列标志

图 7-15　安踏标志

图 7-18　中国国际航空公司标志

图 7-16　中国人民大学标志

图 7-19　中国东方航空公司标志

图 7-20　春秋航空公司标志

图 7-17　药店标志习作

图 7-21　中国南方航空公司标志

图 7-22　饿了么标志在海报中的应用

图 7-23　饿了么标志

图 7-26　脉动标志

图 7-24　百度网盘标志

图 7-27　厦门航空公司标志

图 7-25　携程网标志

图 7-28　太平洋保险标志

图 7-29　国风标志习作

图 7-30　雀巢标志及其应用

图 7-31　晨光标志

图 7-32　小熊电器标志

图 7-33　帝陀标志

图 7-34　北京地铁标志

图 7-35　金士顿标志

SKYTEAM

图 7-36　天合联盟标志

图 7-37　青桔单车标志

水 星 家 纺

图 7-38　水晶家纺标志

华硕品质·坚若磐石

图 7-39　华硕标志

NAYUKI

图 7-40　奈雪的茶标志

图 7-41　今麦郎标志

图 7-42　半天妖烤鱼标志

deli 得力文具

图 7-43　得力标志

图 7-44　乐蜗家纺标志

图 7-47　雀巢甜品标志

图 7-45　五粮液标志

图 7-48　沪上阿姨标志

图 7-49　多芬标志

图 7-46　民国时期的化妆品品牌双妹在 21 世纪的新标志

图 7-50　金山标志

图 7-51　中国国家博物馆标志

首都博物馆

CAPITAL MUSEUM, CHINA

图 7-52　首都博物馆标志

图 7-54　四川博物院标志

CHINA CARTOON & ANIMATION MUSEUM

图 7-53　中国动漫博物馆标志

图 7-55　山西博物院标志

图 7-56　五菱标志

图 7-59　捷豹标志

图 7-57　奇瑞标志

图 7-60　兰博基尼标志

图 7-58　保时捷标志

图 7-61　劳斯莱斯标志

图 7-62　WPS 系列标志

图 7-63　米哈游标志

图 7-64　高德地图标志

图 7-65　文心一言标志

标志与企业形象设计
Logo Design and
Corporate Image Design

图 7-66　畅游标志

图 7-67　微星标志

图 7-68　玩家国度标志

图 7-69　游族网络标志

 盛趣游戏

图 7-70　盛趣游戏标志

完美世界 PERFECT WORLD

图 7-71　完美世界标志

图形创意设计

作者：潘洁卿 司宇

ISBN：9787302600541

扫码试读　　　　　　扫码购买

海报招贴设计

作者：李平平 邓兴兴

ISBN：9787302575870

扫码试读　　　　　　扫码购买

平面广告设计

作者：吴向阳

ISBN：9787302599074

扫码试读　　　　　　扫码购买